玉石尚

范我存
收藏與設計

范我存———文·圖

CHINESE JADE
WITH KNOTS

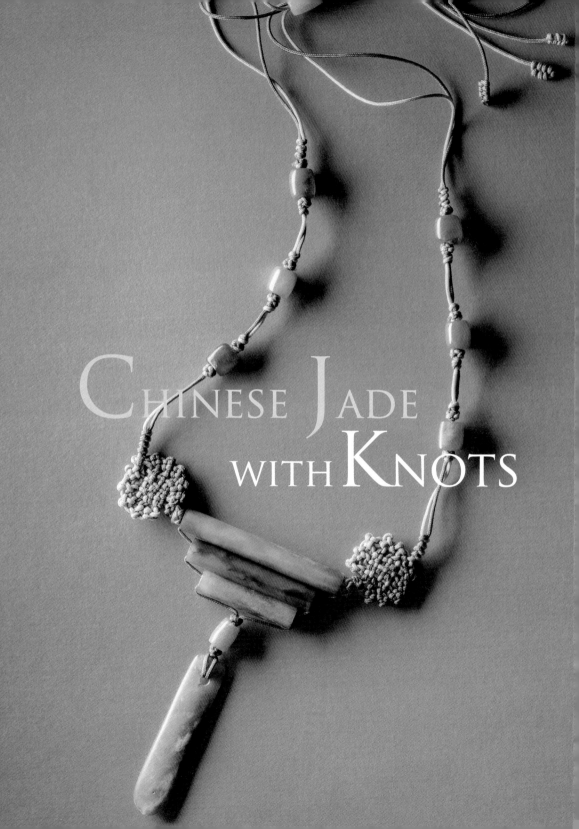

CHINESE JADE
WITH KNOTS

CONTENTS

序

　　因為職業的關係，十多年來接觸為數不少的藝術家與收藏家，也不乏跨領域發展成為多重身分的人物。認識余師母是從 2006 年舉辦謝逸真結藝紀念展開始，當時已知師母是資深的古玉與老件收藏家，為了賦予自己的收藏品新的生命學習結藝多年，因而能集結眾多謝逸真老師的學生參與規劃，期間師母為推廣謝老師的收藏與作品分享諸多在古文物與結藝的深厚領略。

　　2008 年更與兩位好友馬彩雲、張迺琦共同創立首飾品牌「一斛晶瑩」，以結飾串珠不斷推出獨特作品，雖然採用共同的工藝技法，但三人作品卻有各自的丰采，師母的作品格外具有視覺辨識度。一是其收藏的物件來源寬廣、素材豐富，二則其橫跨近現代與當代養成的美感嶄露無遺。師母自幼接觸探索古今中外藝術範本，構成她在美術館擔任志工的博大內涵，就連日常的服飾穿著也呈現自我的品味，如何在服裝中配搭首飾更有獨到見解，每次與她會面總有目光焦點成為我們之間的話題。這些物件背後都有內容值得研究與闡述，師母透過書籍並與專業人士交流溯源，還原這些物件在生活中的機能與美感，再以當代的概念完成設計製作，重現老物件的質地韻味。

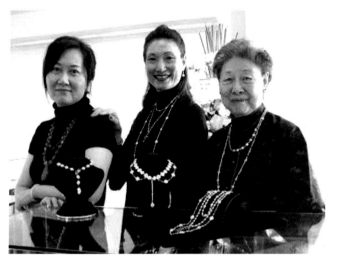

圖「一斛晶瑩」串珠首飾特展，左起馬彩雲、張迺琦、范我存
2008 年 / 高雄新思惟人文空間

　　轉眼 2018 年已經是「一斛晶瑩」創立屆滿十年之際，師母仍然持續創作與推廣這門藝術，籌備十周年特展的過程中我提出出版作品集的想法，收到師母欣然應允並迅速投入出版前的準備工作。在師母大量的收藏與作品中精選六十餘件收錄編輯，旨在彰顯師母透析這些老物件之後的設計精髓，藉由精細的作品影像與師母親手執筆的賞析文字帶領讀者欣賞，看千年以來的大地蘊藏與人文工藝如何貫穿時空繼續融入當代生活。

緣起

「漠漠鬱金香在臂，亭亭古玉佩當腰」—清代龔自珍詩

　　我非古玉大收藏家，更非研究專家，只是一個愛玉者。自故宮博物館在台北成立後，常有機會參觀各種古代文物，對幾千年之久的古玉文化十分喜愛。玉的色澤、形制和刻工，透著一種神祕感。賞玉是件樂事，擁有美玉，則是偶然的機會。

　　1974 年，舉家遷往香港，在香港住了十一年之久。當時，大陸正掀起破四舊運動，文化大革命末期，浩劫之餘，許多文物流散海外，包括香港。港島中環，有兩條街，一條叫摩囉街，另一條是荷里活道。二街店鋪專門經營古董文物：木製傢具、字畫、陶瓷、玉器等等，只要有眼光，可以覓得精品。一次聚會時，有幾位久居港島的學者，各自掏出一樣東西，互相觀摩。探詢之下，他們答道：「這是漢玉，摩囉街找到的。」好奇之下，不免也去看看。當時對古玉並不十分了解，帶著放大鏡端詳許久，才敢收購一件，回家用紅繩穿起，掛在胸前。在這期間，前後三次，在街上巧遇當時在港大任教的鍾玲。她看見我身上配著一件古玉，認為我們有緣，因為她也愛玉。從此，我們常相約覓寶。我們並不奢求春秋戰國或漢代玉件，覺得美玉必有靈氣，也在找氣場相近的主人，所以只要價格合適，必能成交。如此，在香港的幾年間，收了約十幾件玉器。

　　1985 年，由香港遷回台灣，臨走前，友人樊振環送我一件禮物，是一個藍布包，鋪了薄棉，用縫針車了大小不同的格子。她說，「送你放玉件，可隨身攜帶。」回台後定居高雄，閒暇時，端詳藍布包中的玉件，

正考慮如何佩戴，想起出土文物中有人偶，腰間用布結垂掛玉珮。中國結亦是古老的傳統手藝，用結佩玉，相得益彰，於是便加入謝逸真小姐的中國結班，從頭學起。

居住高雄至今已三十一年，起初以為無玉可賞，慢慢發現此間也有玉市，亦有古玉店，以及懂玉的店主。最早認得吳啟榮，他開的店叫「正莊」，我的竹節紋鐲，便是從他那裡購得。後又認得新樂街「喬倫」的林建和夫婦，店中珠寶和古玉兼有。當然，有時也去臺北請教收藏家，如畫家郭豫倫先生，他非常慷慨，讓我們欣賞他的收藏。

1991 年秋，我去紐約探望長女珊珊，她在紐約大都會附近一家文物古董店工作，店主是藝術家曾仕猷先生。有一天，我去店裡，曾先生拿了一個橘色布面的匣子，說「聽說你喜歡古玉，這件送妳。」匣內是一件深綠色素面玉璜，十分精美。回到台灣，結識竹東的蔡希聖先生，他肯定這塊玉是西北齊家文化的產品。蔡先生的母親祖先是隴西人，即今之甘肅。改革開放後，蔡先生回大陸尋根，發現散落民間的玉器，便開始收集，總共收到三千件之多，現已進入臺北故宮庫藏。他並告訴我，如看見這樣的玉片，一定要收。那時知道的人不多，由於蔡先生的指點，我分別在香港和上海的古物店，收集了一些。

我以結配玉，做了七十多件。此次出書，特別要感謝獨立策展人曾學彥先生。他看見我配上結的玉飾，鼓勵我出書。玉是永恆之物，打結則是小技，能讓讀者分享我的樂趣，也是可喜之事。

另附錄內的古玉，係較大件，無法配結，只供觀賞。

詩經

〈詩經·衛風·淇奧〉

有匪君子，如切如磋，如琢如磨。

瑟兮僩（音縣）兮，赫兮咺兮。

有匪君子，終不可諼（音宣）兮。瞻彼淇奧，綠竹青青。

有匪君子，充耳琇瑩。會弁（音貴變）如星。瑟兮僩兮，赫兮咺兮。

有匪君子，終不可諼兮。瞻彼淇奧，綠竹如簀（音責）。

有匪君子，如金如錫，如圭如璧。寬兮綽兮，猗（音以）重較（音蟲覺）兮。

善戲謔兮，不為虐兮。

〈詩經·衛風·芄蘭〉

芄蘭之支，童子佩觿。

雖則佩觿，能不我知？

容兮遂兮，垂帶悸兮。

芄蘭之葉，童子佩韘。

雖則佩韘，能不我甲？

容兮遂兮，垂帶悸兮。

〈詩經·秦風·渭陽〉

我送舅氏，曰至渭陽。何以贈之？路車乘黃。

我送舅氏，悠悠我思。何以贈之？瓊瑰玉佩。

〈詩經・小雅・鶴鳴〉

他山之石，可以為錯。他山之石，可以攻玉。

〈詩經・大雅・抑〉

白圭之玷，尚可磨也。斯言之玷，不可為也。

〈屈原・九歌〉

捐余玦兮江中，遺余佩兮醴浦。
白玉兮為鎮，疏石蘭兮為芳。

〈唐　李賀・老夫採玉歌〉

採玉採玉須水碧，琢作步搖徒好色。
老夫飢寒龍為愁，藍溪水氣無清白。
夜雨岡頭食蓁子，杜鵑口血老夫淚。
藍溪之水厭生人，身死千年恨溪水。
斜山柏風雨如嘯，泉腳掛繩青嫋嫋。
村寒白屋念嬌嬰，古臺石磴懸腸草。

〈清　龔自珍・秋心〉

漠漠鬱金香在臂，亭亭古玉佩當腰。

問玉鐲

——我存所佩

洪濛太初，你堅貞的身世

一路要追溯到崑崙

造山運動的磊磊

地質的元氣，岩石的精魄

遙遙傳自記憶的混沌

千年前是哪一位巧匠

不計夙夜挑剔又琢磨

將你雕成如此地倜儻

外圓而內扁，脫胎於和闐

世稱羊脂白玉，麗質天生

玉肌隱約透出了沁痕

欲露不露永不洩天機

恍惚如窺月中的倒影

佩在一位玉人的腕上

幾世修來的相得益彰

手何幸而有護衛，百邪不侵

鐲何幸而有依託，可以分暖

人和玉渾然合成了一體

溫潤的美德互通互濟

千年有多少高士，佳人

一手接一手傳來這緣分

問你是否還一一記得

你卻什麼都不說，只顧

依偎在現世主人的

臂腕，為她靜靜地守身

—— 二〇一〇年五月七日
—— 原載二〇一〇年七月五日《聯合報》

和闐白玉手鐲／范我存攝

CHINESE JADE
WITH KNOTS

結玉新意

- 文化期 -

熊耶？

文化期　　長 6cm · 寬 4cm · 厚 0.4cm

1980 年購入，呈不規則三角形。

灰白玉，觸感厚重，中穿孔，兩面穿，邊緣褐沁，稍薄。

用繩穿孔，提起，如筒化的熊，前端如首，後部如身軀，極具抽象趣味。

此件約四千年前的玉器，非常富現代感。盤長加酢漿草結。

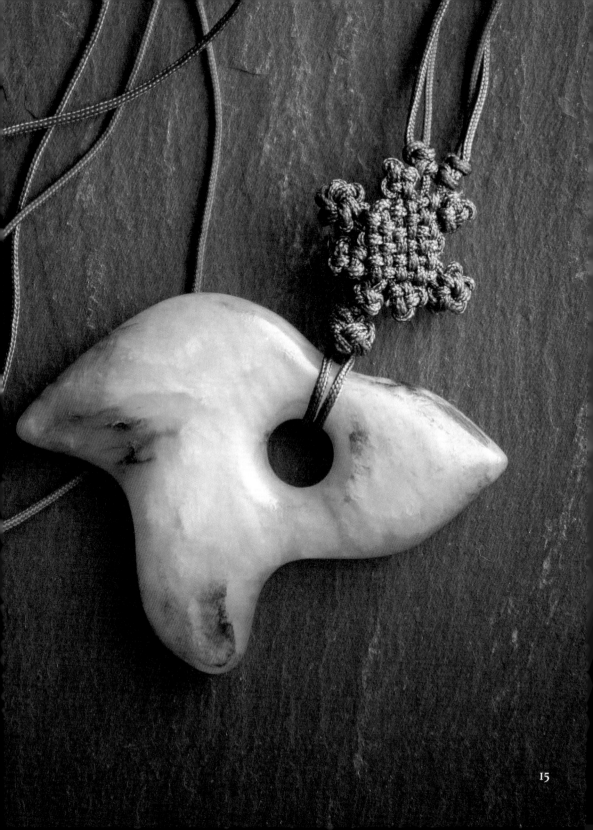

玉 蟬

文化期　　長 2.8cm · 寬 4.3cm · 厚 1.2cm

蟬產卵入土，經十七年才能變成蟲。出土資料中，新石器時代到漢朝，墓葬
中大半有玉蟬，希望墓主再生之意。此件是地方玉，刻工簡約，沁色深紅。
整件成三角形，背部中間微凸，有一棱線代表雙翅。頭部兩眼陰刻，頭頂至
尾部穿通心孔。打方勝結。

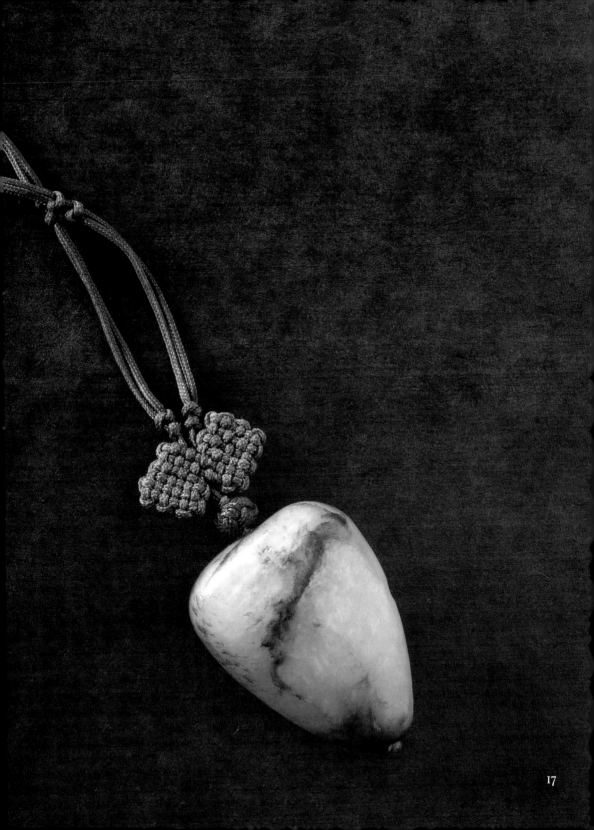

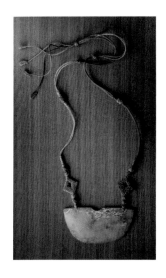

半 壁 璜

文化期　　弧線 13cm · 直線 9cm · 孔徑 2cm

此件非和闐玉種，不過硬度仍有 6.5。呈半圓形，直線部分二端各一孔，中間
有一半圓孔。素面，一面微凸，背面平整。半透光，有生坑灰沁，亦有褐沁。
尚自然之美，為新石器時代產品。回菱結。

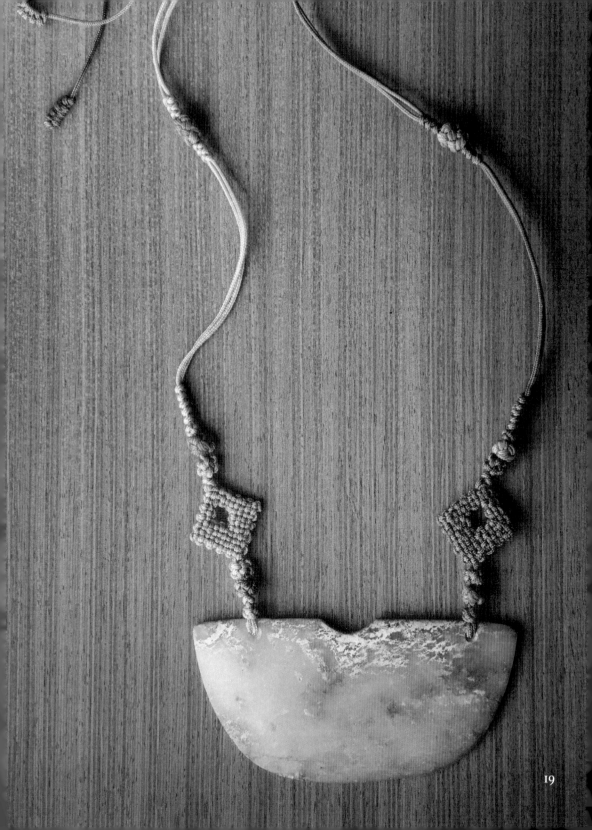

鳥耶　魚耶

文化期　　長 7cm・寬 2.9cm・厚 0.5cm

文轉載自鐘玲的「如意」一書 22 頁。以現代眼光來看，算是古代的超現實作品。從邊緣修薄的工藝來看，亦有可能是興隆窪的產品，而紅山文化亦有削薄邊緣的工藝。戴了三十多年後，玉色已變成淺綠，內含白斑，透光度很美。配磬結掛胸前。

【 是魚還是鳥 ？ 】

<div align="right">玉璜《良渚文化》</div>

　　1987 年春，余光中老師與我應邀到台中朗誦詩歌及演講。下午在台中文化中心一場、晚上在東海大學一場。第一場講完之後，文化中心的人請我們三個—余先生、范我存及我—去吃晚飯。還沒有進飯店的門，范我存就輕聲喚我：「鍾玲，你看！」

　　原來隔壁有一家古玉店，我們使了一個眼色，心照不宣。我倆以最快的速度吃完飯，拋下了主人和余先生就去逛玉店了。沒想到在台中也有一家店收有許多好東西。我們在那兒泡了近一小時，結果范我存挑了這個新石器時代的玉璜，我則挑了一個漢的素面帶扣，「鐩」。到了我們議價的緊急關頭，余先生氣急敗壞的找來，劈頭就說：「走了，走了，再不走東海的演講就要遲到了！」

　　在駛向東海大學的路上，余先生數說我們沒有責任感，一直說到東海大學門口。范我存與我都不吭聲，我們各自手摸著購得的新愛，心中喜孜孜的。

　　這個玉璜是范我存的寶貝。它的玉質屬良渚文化玉器常用的玉材。所打的洞眼也是新石器時代典型的漏斗形。上面有橙色的沁，也有生坑的痕跡。根據范我存的研究，璜的上絃部位有些弧形的線條，那是用錘輪切割玉礦時，切出的紋路，而一般良渚的玉器，是用線鋸的方式來切，所以沒有這種弧形的線條。而且根據大陸考古學家的說法，良渚時代的工匠，在切割完琮、璧等器，有餘下的玉材，就用來製作這類的飾物，即璜狀的飾物。

　　這件玉璜的兩個尖端都有洞，很明顯是一件頸飾，掛在胸前的。范我存認為這是一條魚，尾巴翹翹的魚。我却覺得這是一隻鳥，那弧形紋的地方，是在表現鳥的翅膀呢！良渚的玉雕中，有鳥，也有魚。因此很難有定論了。這也許只是顯示范我存是一個喜歡海的人，喜歡魚一樣自在悠然的人；而我是一個喜歡山的人，喜歡像鳥一樣在高處高飛的人。

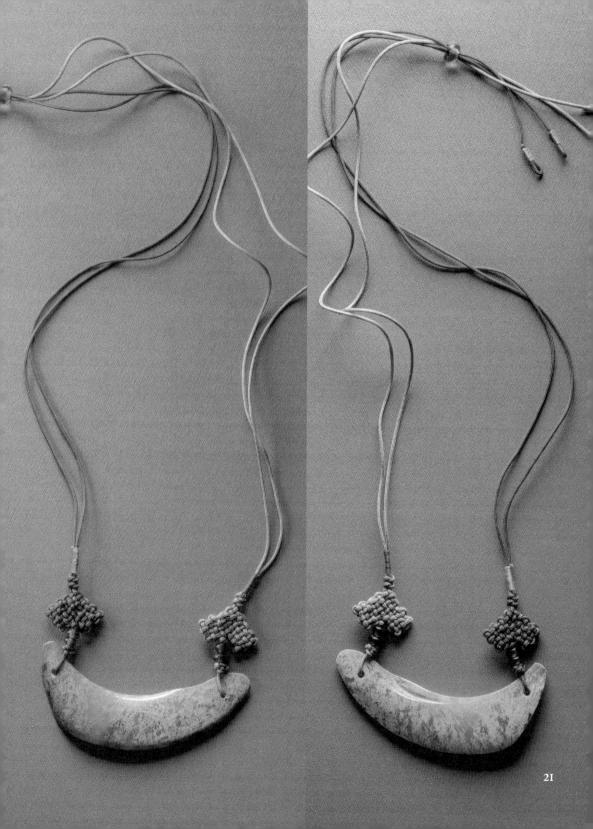

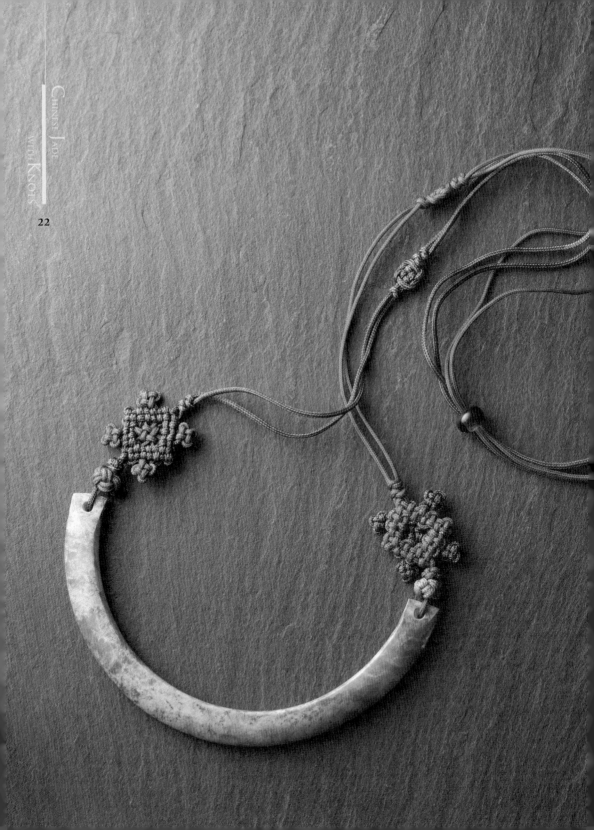

細 條 璜

文化期　　外弧 12cm · 內弧 9cm · 高 0.8cm

此件玉質和半璧璜類似，橫斷面是三角弧曲線。
素面，兩端削薄穿孔。玉質呈生坑狀，半透明，
含白斑。紅山文化和龍山文化皆有此工藝。結為
十字回菱＋酢醬草。

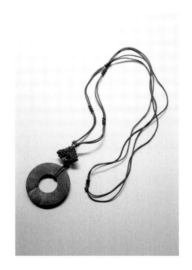

繫 璧

文化期　　寬 4.2cm・外圈 13.5cm・孔圈 5.2cm・厚 0.5cm

黃玉滿沁，透光成紅色。

素面，拋光有玻璃狀，入土久遠。配綠色磬結。

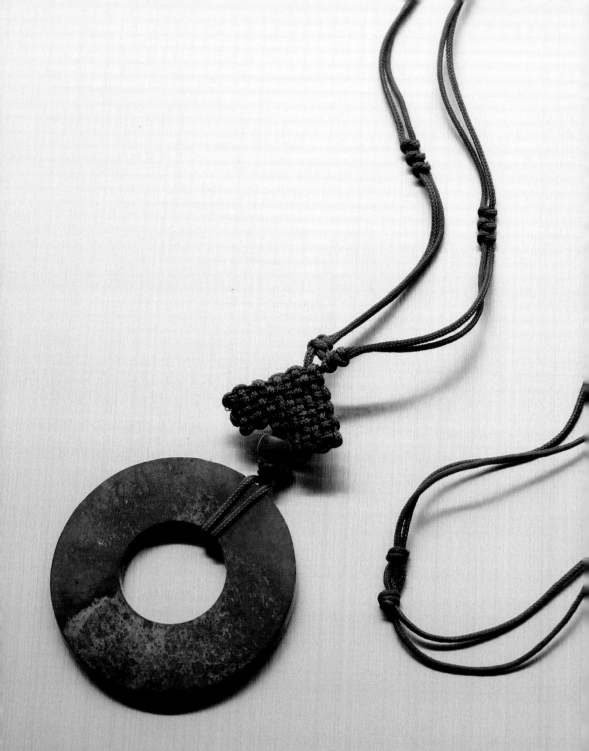

方 璧

文化期　　　長 6cm · 寬 6cm · 厚 0.1cm

青白玉，外方內圓，四周和孔邊削薄，壁面略厚，一邊有小孔，可穿線。
邊緣有紅沁。單面穿孔，單連結扭成蝴蝶結。

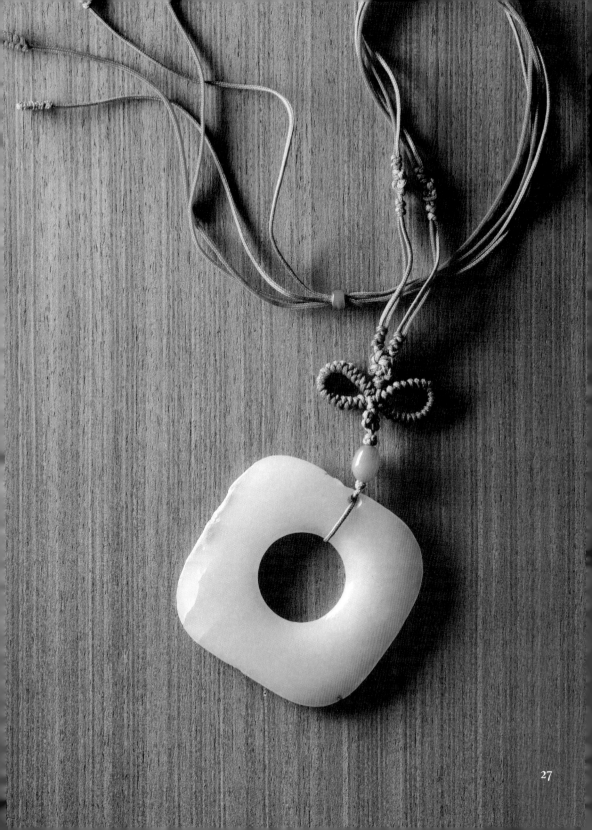

紅 山 組 管

文化期

三管一片，玉綠色，有深有淺，內含白斑。片狀玉，一面凸，一面內凹，
三管長短不一，我將它們穿成梯形。素面玉購買者較少，我則喜歡其古樸。
用琥珀珠配鍊，結則是盤長加邊，片狀玉下垂。

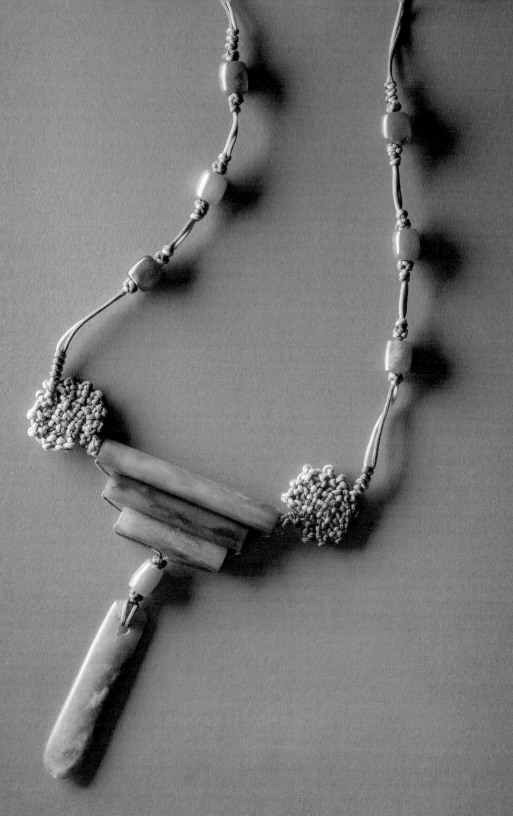

繫璧

文化期　　圓周 15cm・孔徑 5.5cm・厚 0.1cm

外方內圓，玉綠色，四邊削薄。初購時生坑，越戴越綠，一邊有
小孔，孔邊有沁色，呈台階狀。以石攻石，所謂「他山之石，可
以攻錯」。結為單連加吉祥。

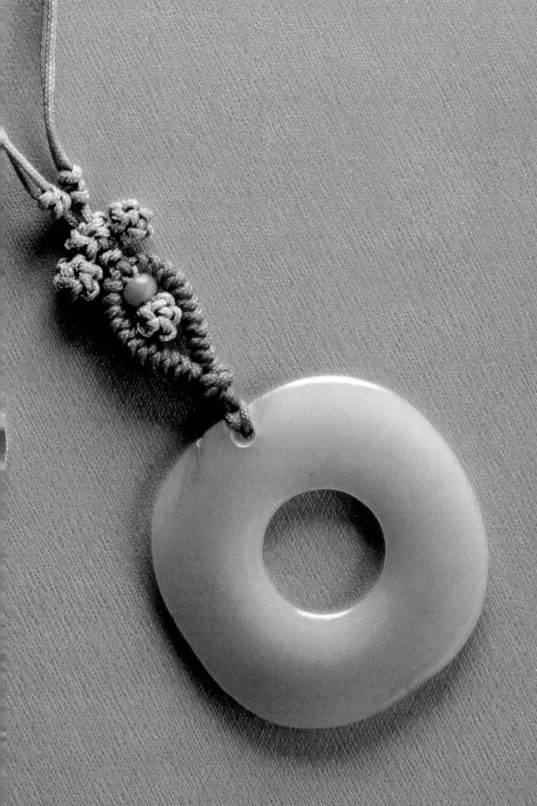

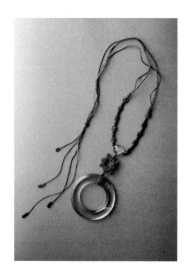

水 晶 環 和 貝

文化期　　寬 5.8cm · 外圈 17cm · 孔圈 13cm · 貝 2cm

玉和水晶同為山川之精。玉俗稱軟玉，又稱透閃石，鈣鎂矽酸鹽合成。水晶則是石英的一種，由火成岩和沈積岩形成，完全透明。此件工藝和西周玉環相似，有出土紀錄。結為花形回菱，藻井。

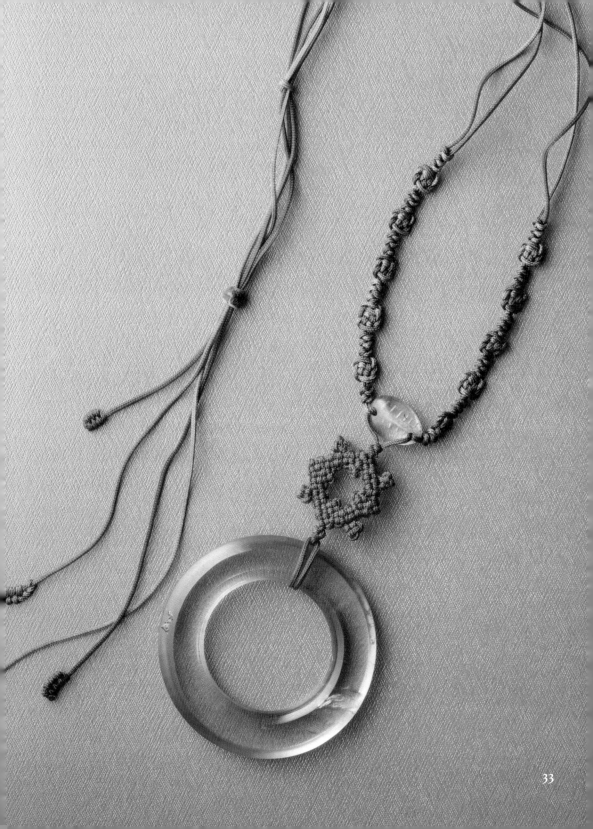

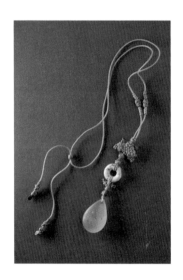

老 瑪 瑙

文化期　　長 2.8cm・寬 5cm・厚 0.8cm

出土瑪瑙，一卵形，一繫環。
綠色琉璃珠間隔，米黃磬結加綠色酢漿草結。

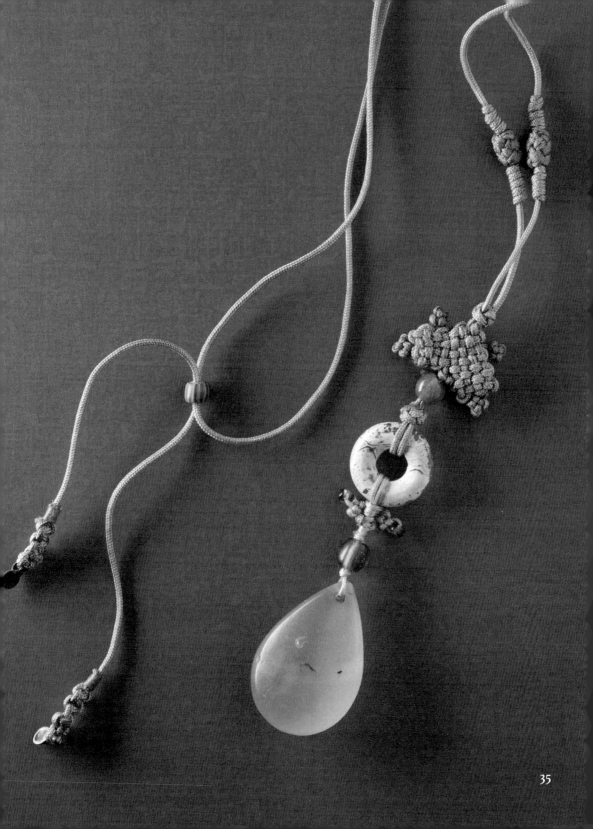

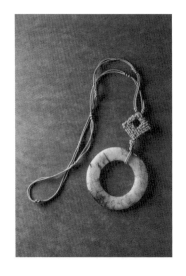

玉 環

文化期　　長 6.6cm · 寬 3.8cm · 厚 0.2cm

白玉素面，紅、褐色沁，邊有土咬。
新石器時代和漢代皆有出土。結為回菱。

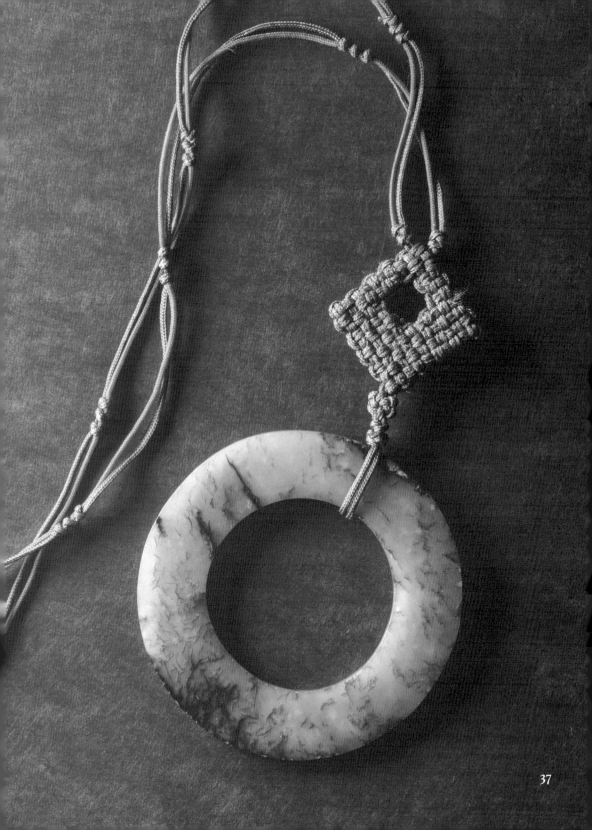

玉 環

文化期　　圓周 19cm · 孔徑 7.5cm · 厚 0.3cm

白玉紅色沁，有深有淺，素面。

有一面有切割痕，拋光並不平整，邊緣厚薄不一，孔為一面鑽。

盤長變化結。明顯是文化期產品。

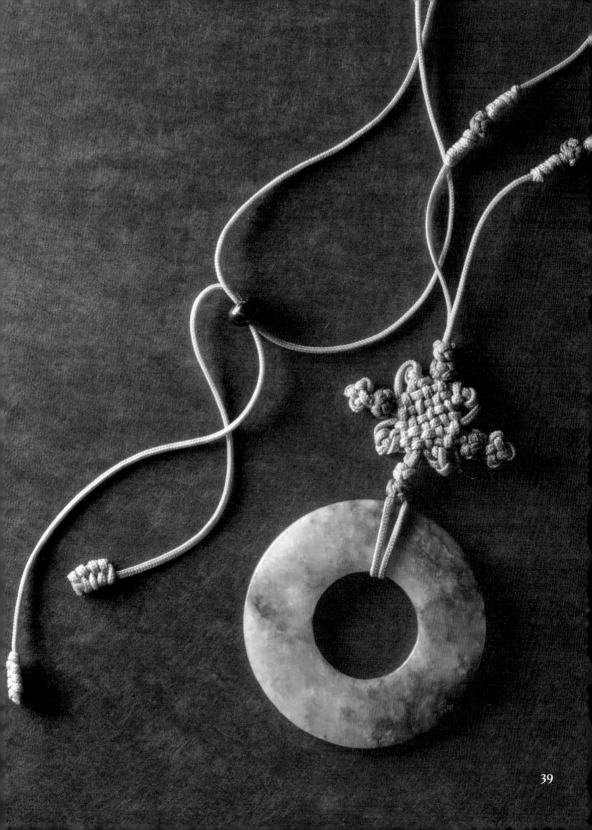

 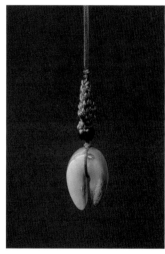

立 體 玦

文化期　　寬 2.8cm · 高 3.2cm · 厚 2cm

玦，有大有小，有扁平狀、立體狀。扁平如缺口的環，立體很厚實。出土時，大半在墓主耳邊。此件為青玉，脂狀，白色沁斑，用放大鏡看，白斑中有發光點，如石英，據說為有機物。開口處有厚薄及凹狀。磬結，兩耳加酢漿草結。

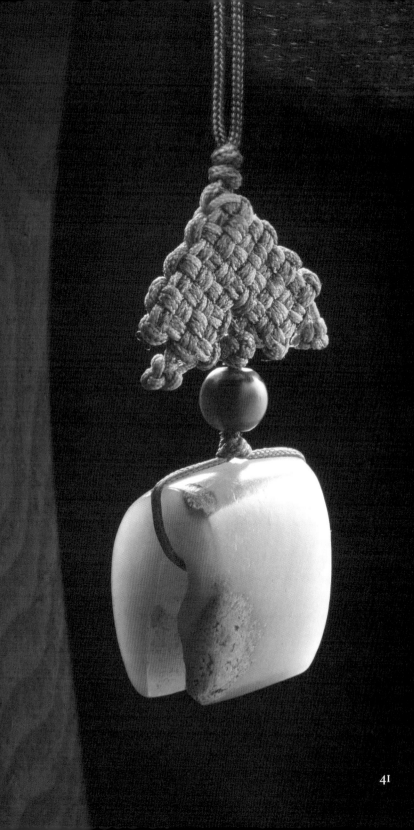

方 璧

文化期　　長 4.8cm・寬 4cm・厚 0.2cm

外方內圓璧，中空。一邊有對穿二小孔。玉質溫潤半透明，四周邊緣及內孔
邊均有削薄，為紅山特色。有沁色，老化現象。打雙層磬結，以二顆水晶及
六顆玉管、老媽腦串成頸鍊。雙磬結。

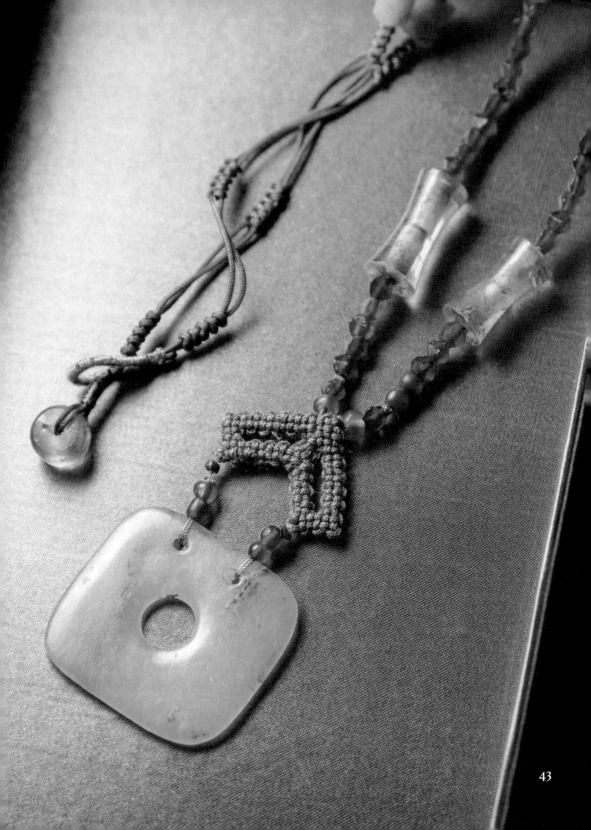

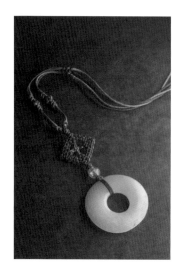

圓 璧

文化期　　外徑 12cm・孔徑 5cm

白玉老化，整件厚實。
中間部分凸出，外緣削薄成坡度，邊上有刻痕，孔對鑽。
帶古樸味。結為十字回菱。

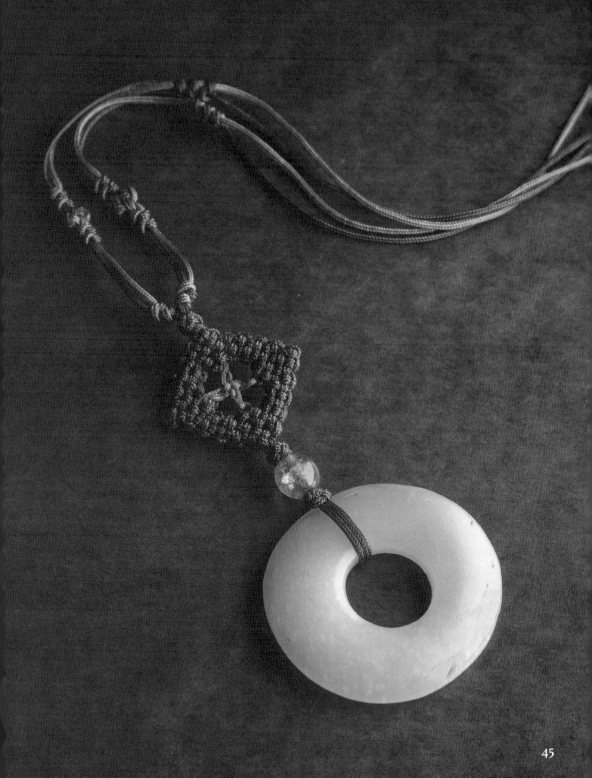

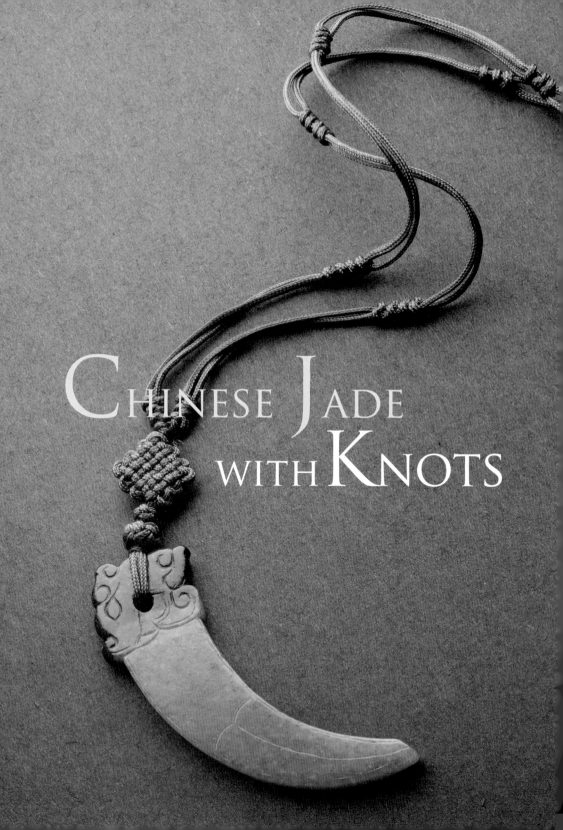

CHINESE JADE
WITH KNOTS

結玉新意
- 西周・戰國 -

矩 形 器

西周　　長 4.7cm・寬 1.3cm・厚 0.4cm

古人認為「凡美石皆玉」,因此我并非只收玉石器物,對瑪瑙、水晶、松石等等,都有興趣。此件長形珮,是所謂「天河石」。長形,兩面雕工,每面陰線刻抽象雙龍。有七孔,上下相通,可作多寶串中的一件。結為變形回菱。

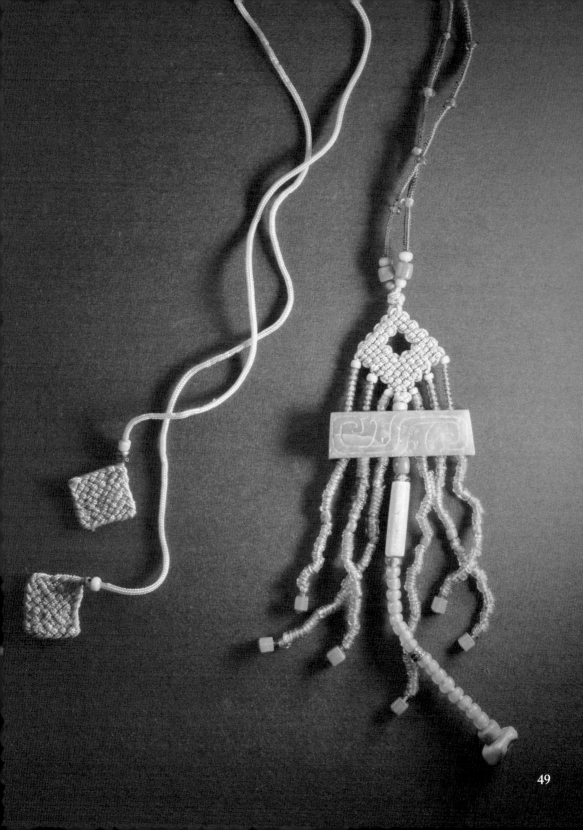

49

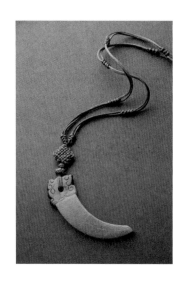

虎 紋 觿

西周　　長 6.5cm・寬 2cm・厚 0.4cm

詩經有云：「芄蘭之支，童子佩觿。雖則佩觿，能不我知。容兮遂兮，垂帶
悸兮。芄蘭之葉，童子佩韘。雖則佩韘，能不我甲。容兮遂兮，垂帶悸兮」。
這首詩描寫一位即將成年的男童，腰間所掛的配飾：一種是觿，如圖，解結用；
另一種是韘，射箭時鈎弦用。觿形有如獸牙，一頭尖銳，另一端則刻成虎首。
灰白玉，結為盤長。

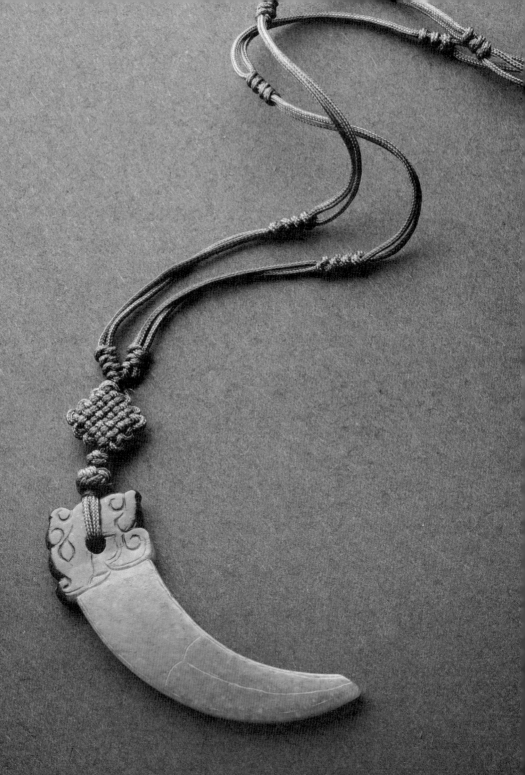

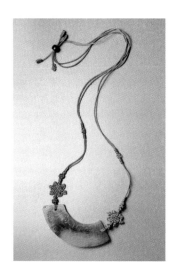

龍 鳳 配

西周 　　長 8cm・寬 2.6cm・厚 0.3cm

此件玉質像崑崙山產品西北齊家文化。璜形，一面雕工。用雙陰線刻四龍二鳳，合起來是獸面紋。白玉，沁成褐色，入土久遠，一端白化，有土咬。結為盤長＋酢漿草。

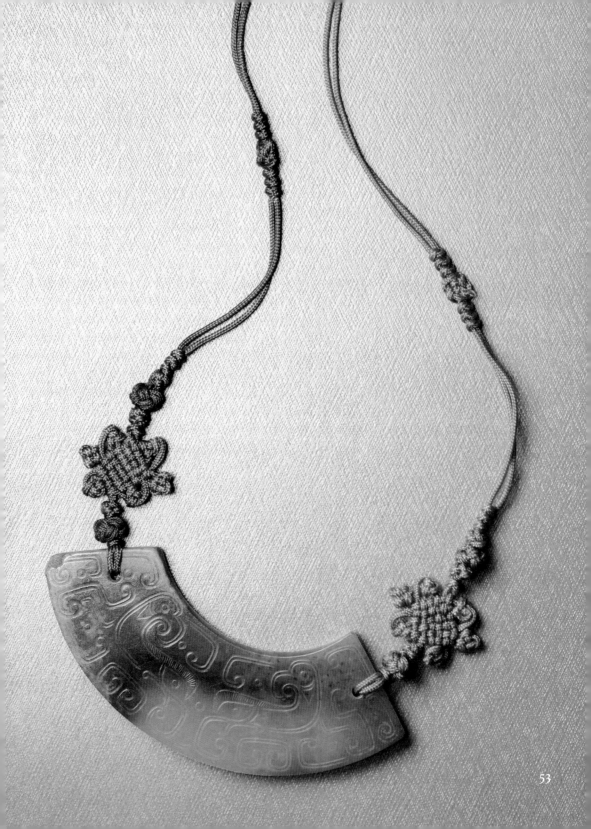

玉 管

西周　　長 4.6cm · 厚 1.3cm

1990 春天，我去復興路蔡女士店裡，擬採購一些珊瑚珠、銀珠等當
配件用。正在和蔡女士閒聊時，一眼瞥見這件玉管靜靜躺在絨布上，
束腰處有三條弦紋，外層灰白，是生坑，灰白玉，乃西周典型的玉
管。蔡女士說，「它在店裡很久了，和妳有緣，收了吧！」買回家後，
在手中盤了一陣，底部硃砂沁就出來了，越久光澤越美。我 常想，
幾千年前，它的主人是誰呢？方勝＋磬結配琥珀珠。

鳥 與 環

西周　　鳥長 3.1cm・高 2cm・厚 0.5cm・環外徑 18cm・厚 1cm

瑪瑙入土，沁成白斑，形制為三角錐形，如三刀。後來又收到一件天河石鳥
形珮，刻工簡單，用卷雲紋代表翅、尾，喙部沁成白斑，十分可愛。二者組合，
如鳥飛穿環中。結為長方形加酢漿草。

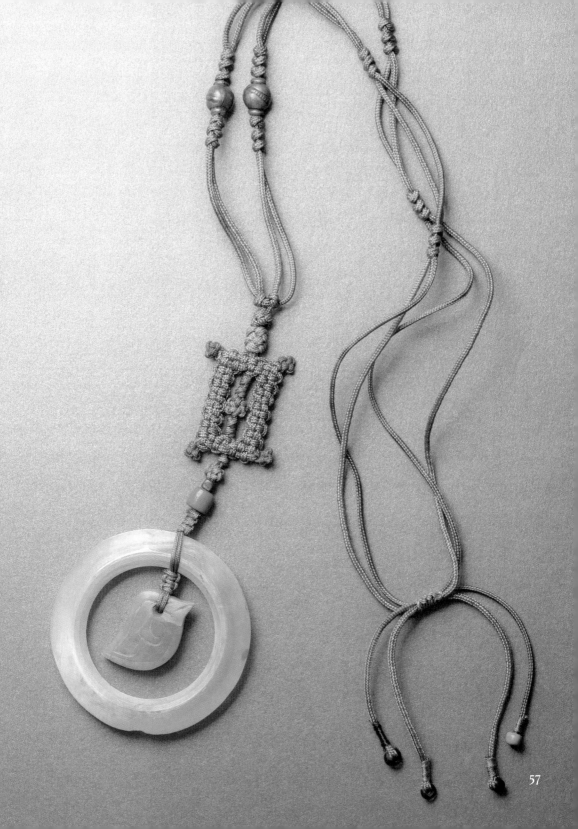

青白玉環

西周　　外圈 19cm・孔圈 13.5cm

詩經鄭風「有女同車」云：「將翱將翔，佩玉將將。彼美孟姜，德音不忘。」
此詩形容姓姜的女子，身配玉器，叮噹作響。此玉環淺綠色，孔徑加環緣刻
成斜面，中間平面，所謂三刀切。有紅色沁斑。吉祥結。

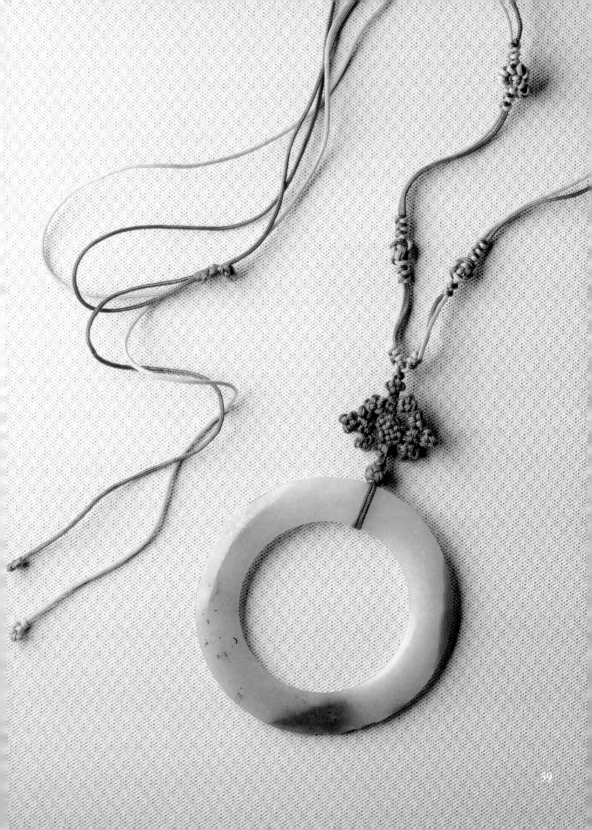

雙 玦 互 輝

西周

大 4.9cm x 3.5cm

小 2.5cm x 1.5cm

屈原九歌詩云:「捐余玦兮江中,遺余佩兮離浦,白玉兮為鎮, 疏石蘭兮為芳。」此兩件瑪瑙玦一大一小,一白一黃,有沁斑。透明如毛玻璃十分美麗結為團錦結。

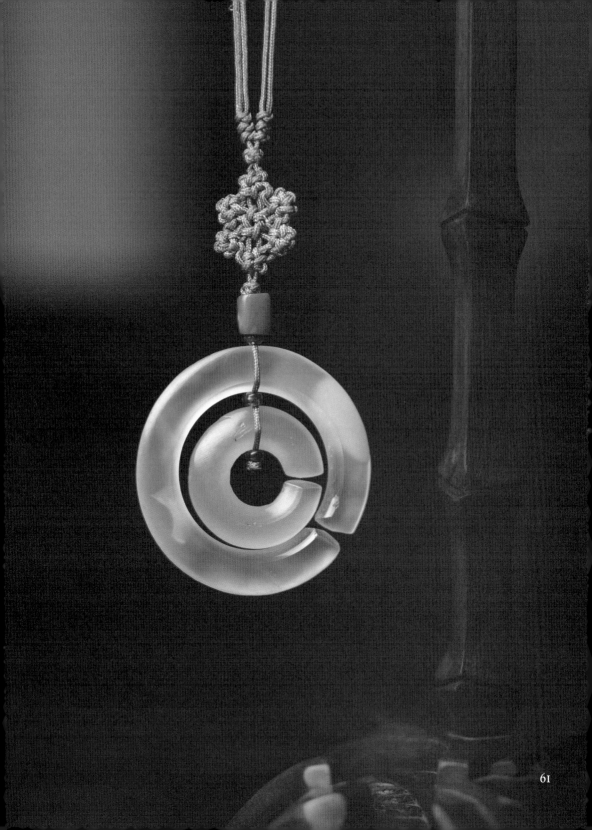

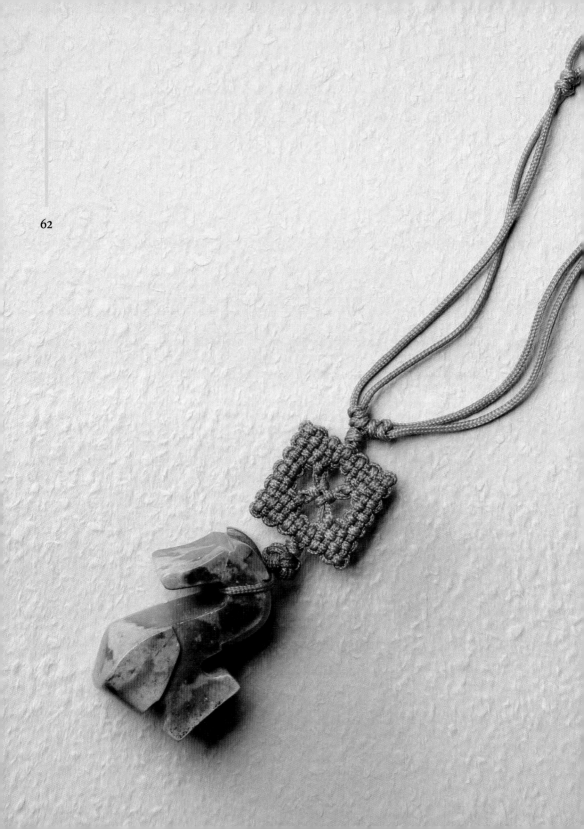

62

青玉帶鉤

戰國時期　　　長 3cm・寬 2cm・厚 3.5cm

青玉帶白斑，龍形帶鉤。頭部未刻眼鼻，用微凹代替身軀，隆成三角狀。首部和身軀相連，背部有扁平柱頭可繫繩，整體如 S 狀，打磨成玻璃光。我稱之為超現實作品。此件多年前曾展出，有位男士要我割愛，未允。磬結項鍊。

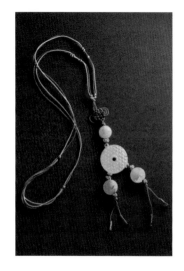

繫璧組玉

戰國時期
大件 / 長 3cm x 寬 3cm x 厚 0.2cm,
小件 / 長 1.5cm x 寬 1.5cm x 厚 0.7cm

白玉小繫璧：一中三小。小件素面，
中件兩面雕工，滿體乳丁紋。四片皆
生坑白斑，有「吐咬」痕。盤長結掛耳。

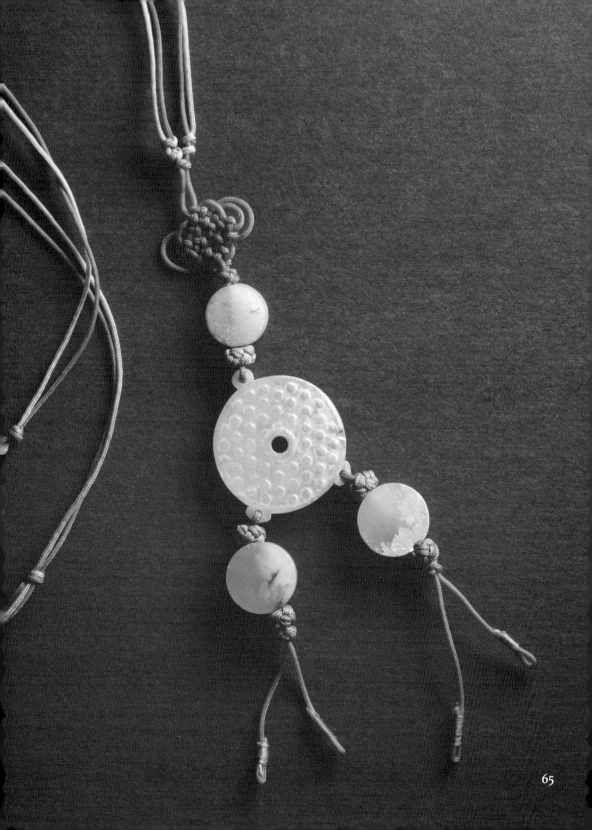

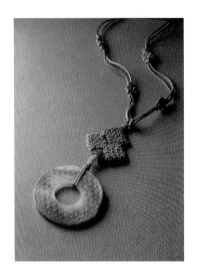

璧

戰國時期　　　周長 5.6cm・孔 2.2cm・厚 0.4cm

在古代，「璧」可祭祀，亦可當佩飾或禮品。詩經秦風「渭陽」。「我送舅氏，
悠遊我思。何以贈之，瓊瑰玉珮。」此件白玉，褐沁，雙面雕工，滿刻穀紋。
璧沿及孔沿皆有突出棱線。結為方勝＋盤長相疊。

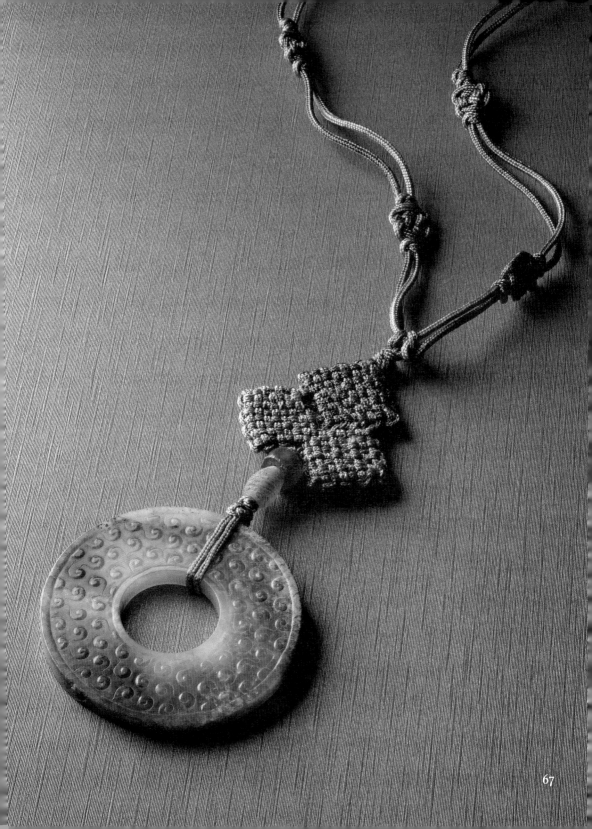

咬尾龍

戰國時期　　　長 4.2cm・寬 3.5cm・厚 0.3cm

一條活潑的小螭龍，身體彎曲成橢圓形，雙腿上翹，嘴咬自己的尾巴。
身軀佈滿鱗片，尾部以細陰線刻成。潔白玉質沁斑處用燈照時，顯示紅色。
小巧精細，戰國產品。結為盤長＋圍錦。

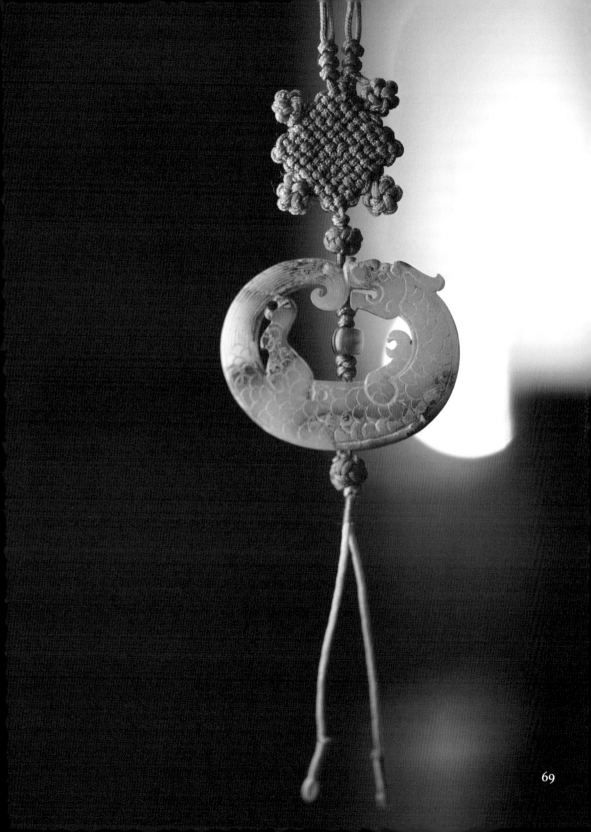

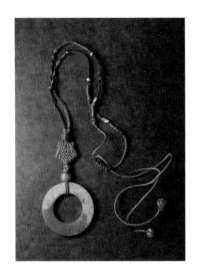

白玉環

戰國時期　　圓周 20cm · 孔徑 10cm · 厚 0.7cm

灰白玉，生坑，半邊褐沁。兩面刻工，雲雷紋，刻工規則，如秦代。
無沁部分可透光。結為星芒結。

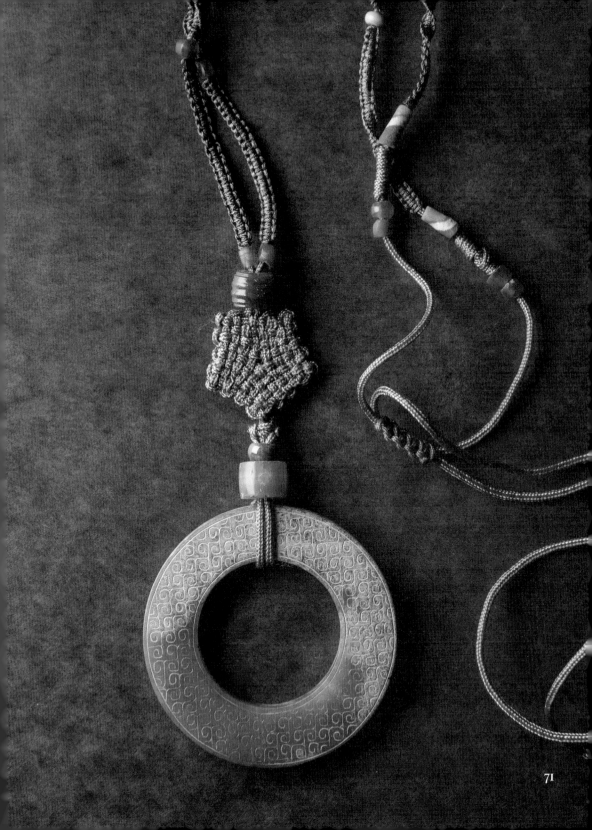

CHINESE JADE
WITH KNOTS

結玉新意

- 漢朝 -

工 字 珮

漢朝　　長 2.8cm · 寬 2.8cm · 厚 0.4cm

此為漢朝特有之珮玉形狀。我有三件不同玉質的工字珮，此件為淺綠色，半透明如毛玻璃。上有白沁斑，通心孔，兩面中間微凸。中間切割穿孔，四邊平整。橫看如一工字，配十字回菱紋。

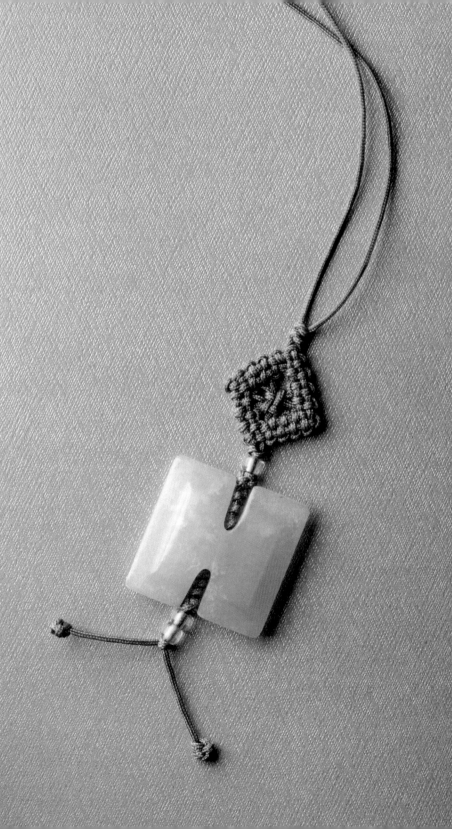

玉 雞

<hr />

漢朝　　長 5cm・寬 3cm・厚 0.7cm

白玉製成，刻工簡約，身軀和尾部共九刀，有二處沁紋。
雞身下蹲，狀似下蛋或孵蛋。玉質潔白。
身軀有孔通心穿。寶門結加磬。

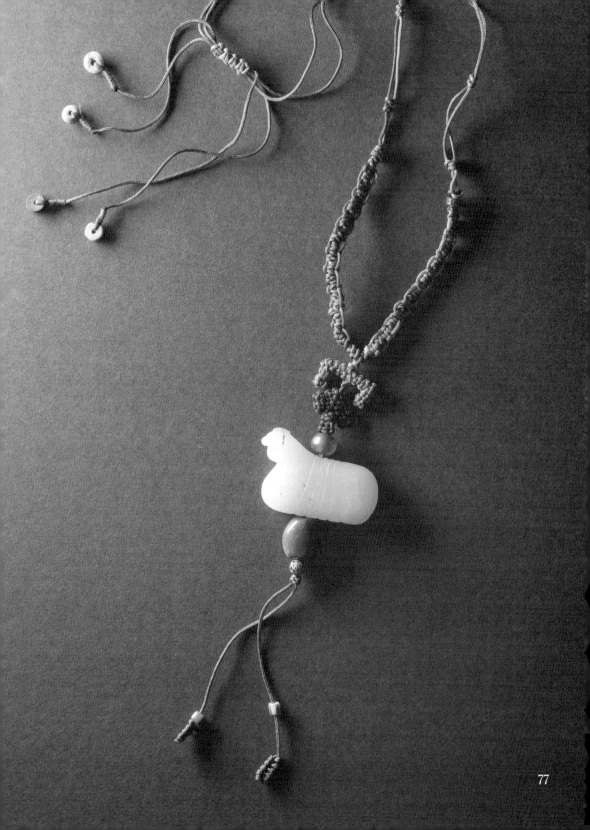

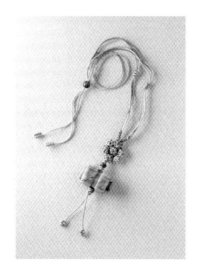

司 南 珮

漢朝　　長 3.8cm · 寬 2cm · 厚 1.5cm

此形制為漢朝特有。灰白玉，上下兩端各琢一勺一盤，象徵指南針。分上下層，中間凹處有一孔，可穿繩。司南之形從「如勺」、「如北斗」，捻方位。北斗用以建時節，司南用以別四方。結為花團錦。

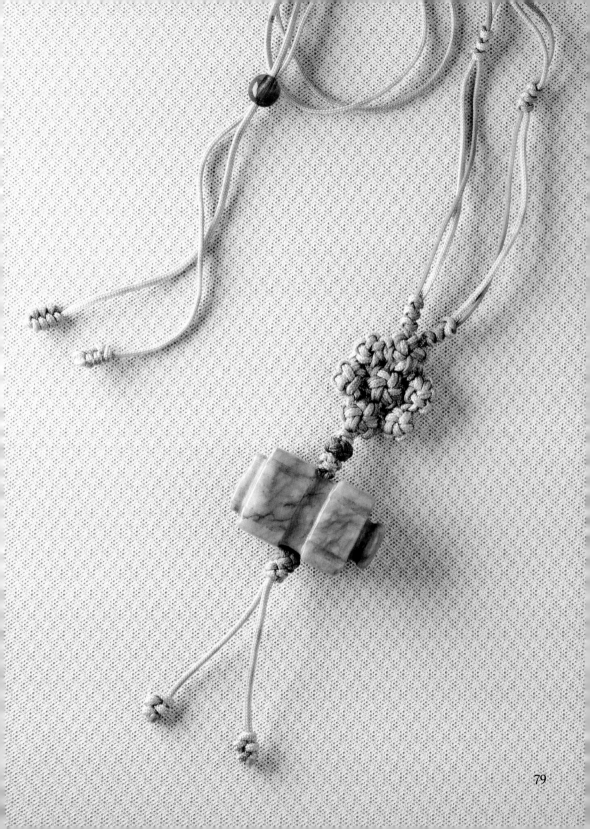

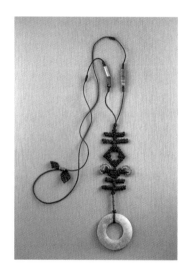

吉 羊 玉 珮

漢朝　　外徑 14cm · 孔徑 6.5cm

灰白玉，兩面工，每面刻 12 組卷雲紋，象徵小龍。生坑白斑。
古代『羊』，『祥』同意。故編成『吉羊』兩字。

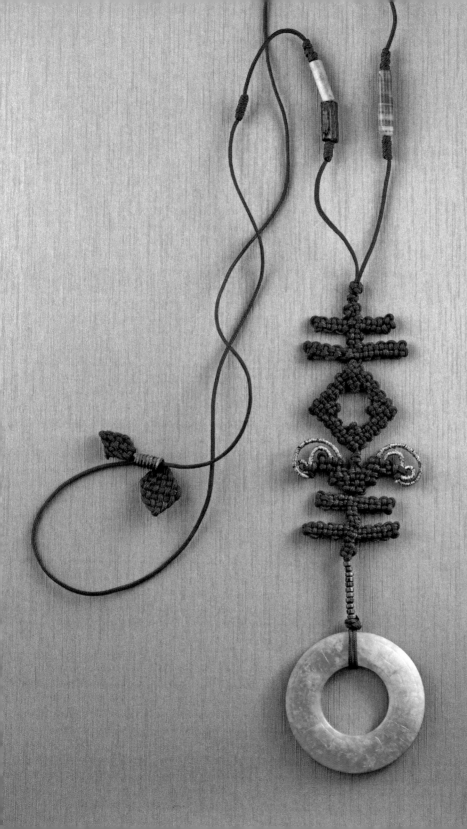

CHINESE JADE
WITH KNOTS

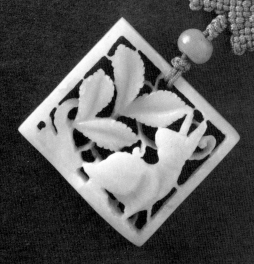

結玉新意

- 唐朝・宋朝 -

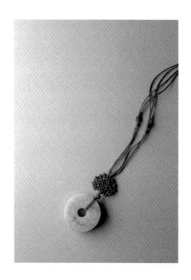

繫 璧

宋朝　　圓徑 12cm・直徑 4cm・孔徑 1cm

「璧」可作祭祀器物，亦可佩戴，甚至定情。此件白玉褐沁，兩面陽線刻四組雲紋，亦抽象的龍紋。璧沿、孔沿有凸起棱線。此件十分厚實，厚度有 1.2 公分。結為盤長和酢漿草。

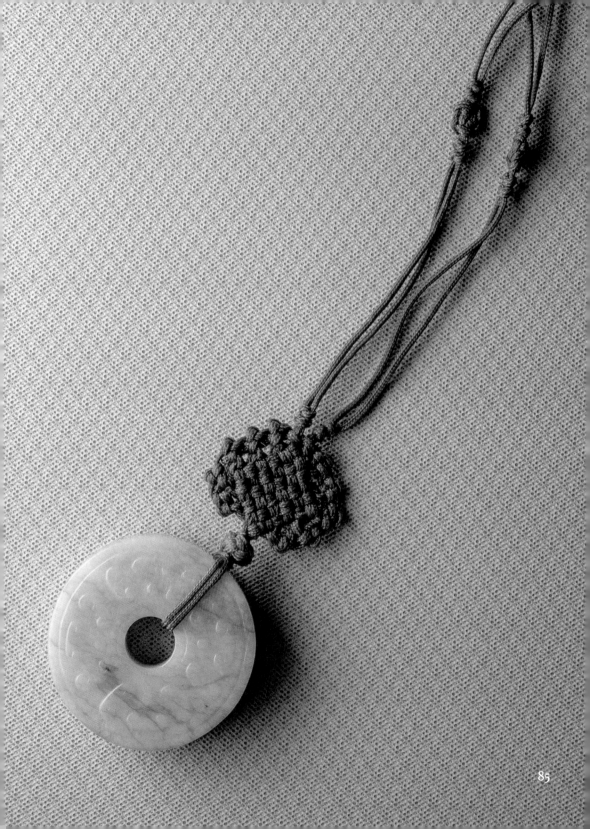

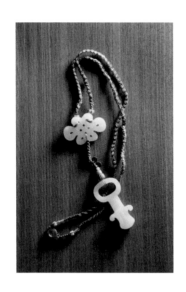

白玉帶鉤

宋朝　　長 4.5cm・寬 2.8cm・厚 1cm

1984 年秋一個週末，我與幾位玉友逛嘩囉街，經過一家鋪子，光線不太明亮。靠門處的櫃子放了幾件玉，我們進去看，覺得玉質不夠好。一位老人站在櫃前說，「沒看過女人喜歡玉。」我抬頭看他，脖子上露出一截紅繩，便對他說，「你脖子上掛了玉嗎？可不可以看看？」他勉強取下給我，是一件白玉帶鉤，潔白雅緻。「賣嗎？多少錢？」他一把搶回說，「不賣。」我們磨了十多分鐘，他就是不賣。我們便去別家，心中還是想著那件秀氣的帶鉤。朋友便提議再回去，又磨了二十多分鐘，那老人終於答應了。我十分喜愛這件玉器，認為它原來的主人一定是女性。後來與鐘玲討論，認為是宋朝之物。此次出書，上面配一件清代盤長玉，一舊一新，可比較一下。

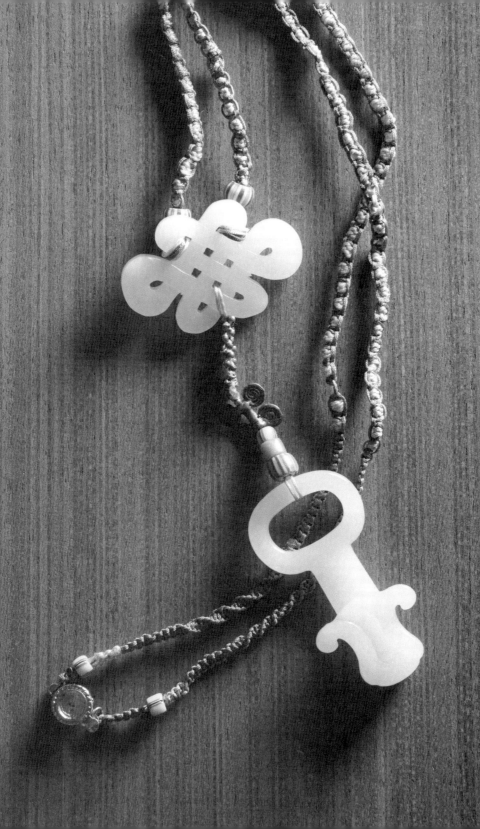

組 玉 串

唐朝　　　長 5cm · 寬 1.8cm · 厚 0.3cm

組玉一共七件，主玉珮山形，二片繫璧，二件橢圓形，二小片珩，每片上下各有小孔，可穿繩。小璜（亦可稱衍）各有三小孔，掛流蘇。山形珮，唐朝有此形制出土。組玉非閃玉，而是酥玉。結為盤長加酢漿草。

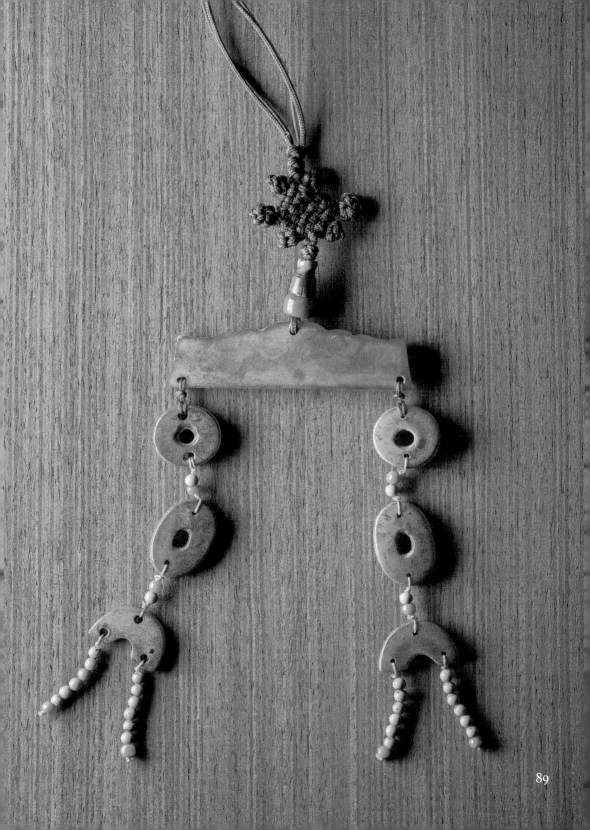

CHINESE JADE
WITH KNOTS

結玉新意

- 明朝 -

雙鴛鴦圓形珮

明朝　　圓周 16cm · 厚 0.3cm

灰白玉圓形透雕，只有一面有雕工，為嵌件。
一對鴛鴦腳踏荷葉，頂上荷花，相對而望。
鳥身用陰線刻成網紋，生動活潑。
全件褐沁，間有白色生坑斑。
淺草綠色盤長加倒酢漿草。

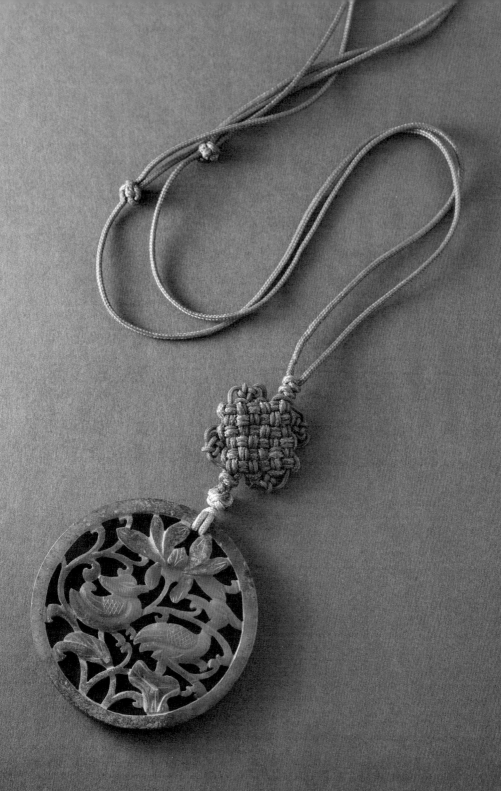

永 轉 法 輪

明朝　　圓周 17cm・長 6cm・厚 0.8cm

「法輪」為藏傳佛教的法器。

此件用白玉製成，分三圈，兩面雕工。

第一圈為陽刻十二個雲紋，外圍突出八個角。

一圈和二圈雕空，也有八角相連，上刻乳丁紋。

第三圈可活動，刻五個如意紋，整體刻工細緻。

清朝皇室篤信藏傳佛教，應是當時產品。

結為兩個十字回菱、兩個盤長互搭。

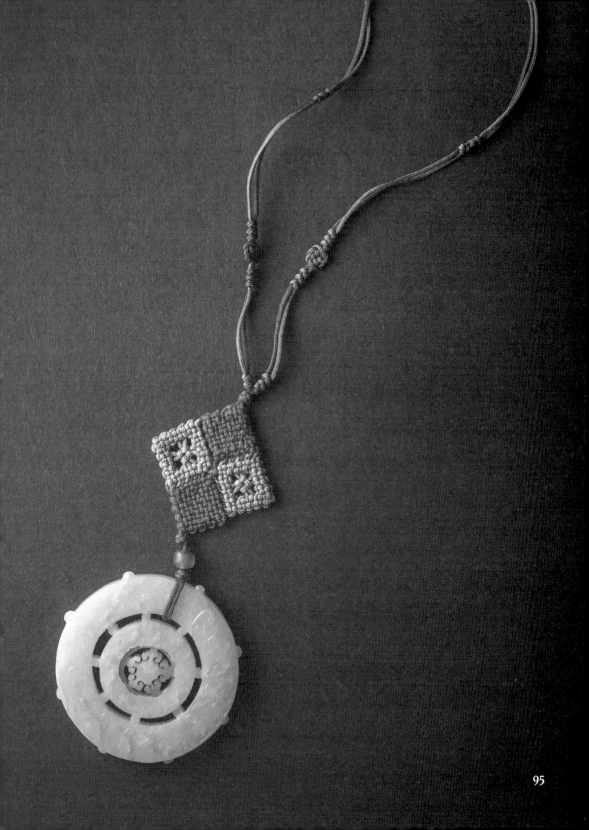

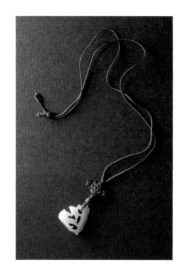

壺頂

明朝　　長 2.8cm · 寬 2.5cm · 厚 2.1cm

白玉鳳壺頂。「頂」來自元代帽頂，到了明代演變成爐頂，主題大半是仙人或自然景色。此件玉鳳小巧玲瓏，工藝精緻，底部有孔。鳳身鼓腹、昂首、尾上提，與冠相連，顯然嵌在壺頂。結為盤長加酢漿草。

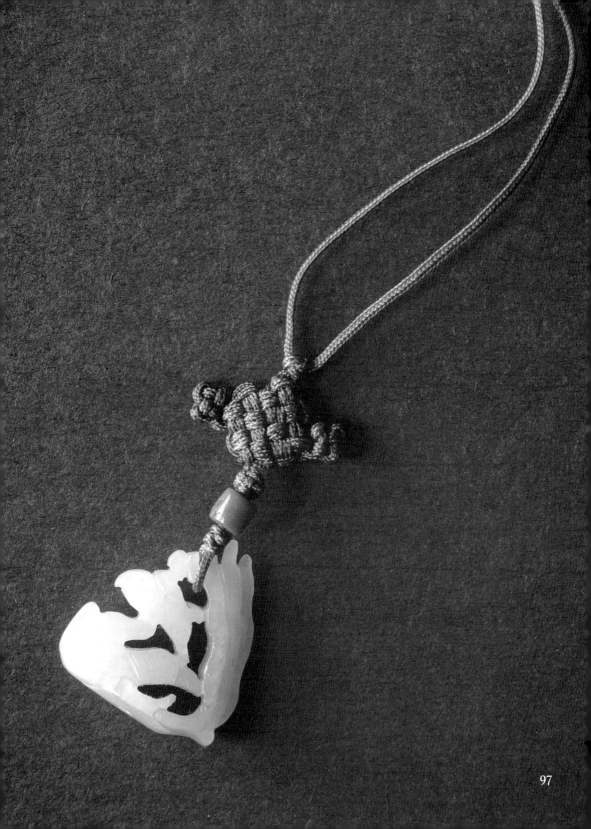

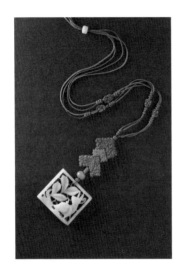

玉兔賞花

明朝　　長 3.8cm・寬 3cm・厚 1cm

方形透雕玉珮，共三層刻工，主題為玉兔賞蔓草。一面雕工，背面平整。玉兔是回首狀，蔓草邊緣刻鋸齒紋，玉兔雙耳豎直，生氣勃勃，似宋朝遼金的「春山」。春天來了，兔子出洞。玉為脂狀，雕工簡而活潑。三磬相疊結。

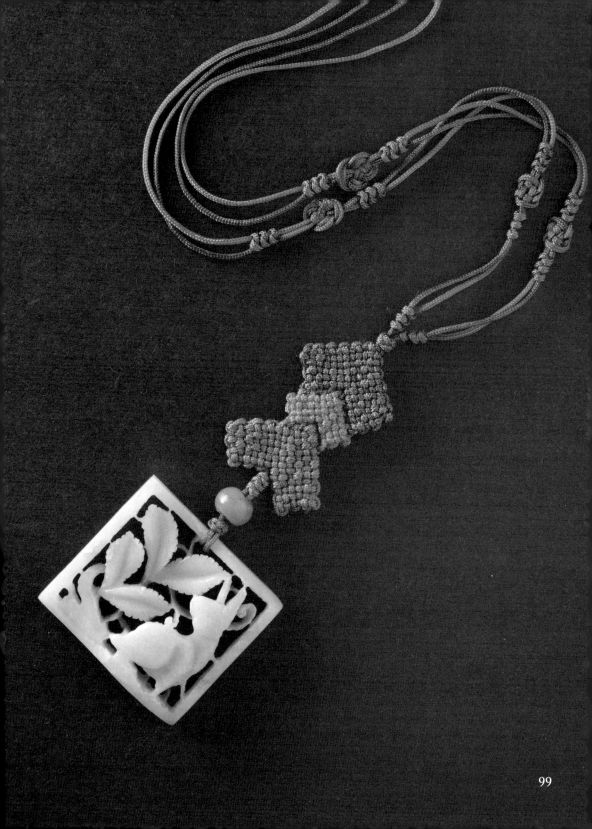

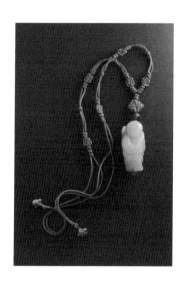

小玉童

明朝　　長 2.8cm · 寬 5.8cm · 厚 1.8cm

香港廉東街，週末有玉市，向一老人購得。形為持荷童子，
右手持一荷花一荷葉，從右肩繞至背部。臉右側微笑，雙
腳交叉，左腳側彎，如跑跳狀。衣摺用斜側刀刻出，頭頂
有髮髻。頭至腳為通心穿。寶結尾端掛銀珠。

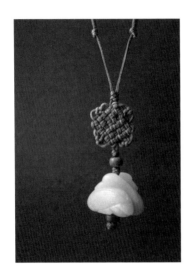

交頸鵝

明朝　　長 2cm・寬 3cm・厚 2cm

白玉，微黃沁，玉質臘狀。
兩鵝相對伏地，頸部相交，鵝身以細陰線刻翅和尾部。
頸部交界處有孔穿至腳部。整件溫暖細緻，題材如定情之物。
此件是 1991 年去紐約和女婿逛跳蚤市場，在一攤位的玻璃櫃中看到。
細看了一陣，正考慮中，女婿出價買下送給我。

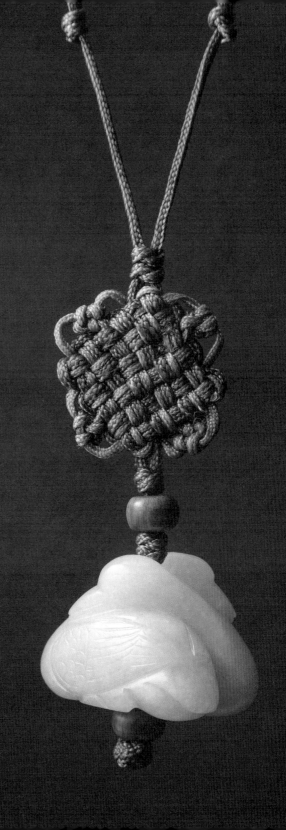

CHINESE JADE
WITH KNOTS

結玉新意

- 清朝 -

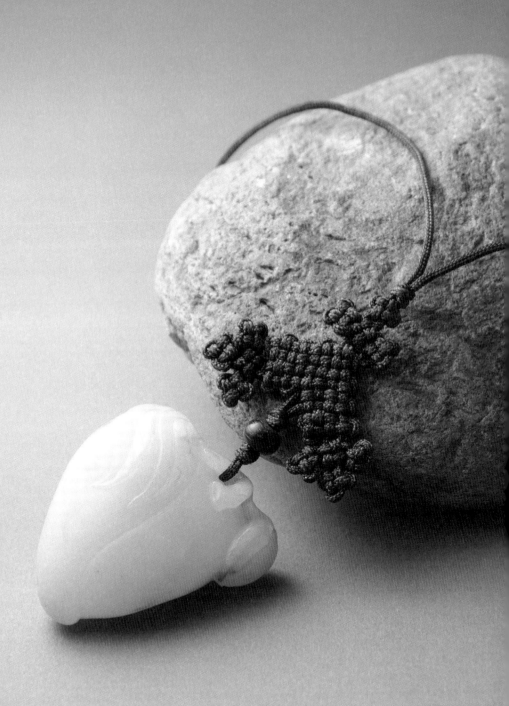

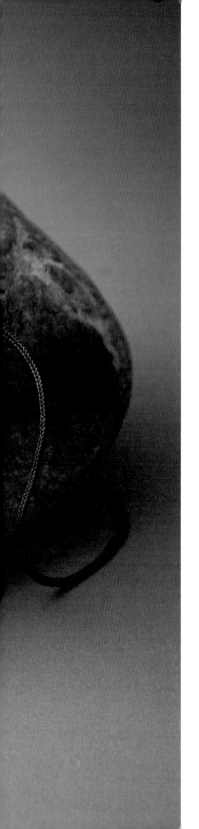

母子桃

清朝　　寬 4.2cm・高 5cm・厚 2.2cm

白玉圓雕，玉質溫潤潔白，圓滾滾的桃子，正好盈手一握。1980 年在香港嚤囉街一小舖看到。此件是明代出品，玉匠得此璞玉，捨不得切割，就玉材大小，設計成一大一小玉桃。左側上端是小桃，依偎在母桃身邊。右上角以陰線琢一片桃葉連在大桃背上。桃身前有一陽刻棱線，背面是陰刻線。線條簡單，略顯心思。結為磬結＋吉祥結。

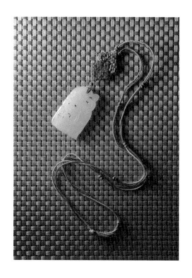

白玉龍鳳珮

清朝　　長 4.5cm・3cm・厚 0.3cm

白玉雕成長方形，兩面雕工。
整件玉珮以龍為主，龍首在上，
龍身彎曲成 L 形，尾端為鳥首。
身軀陰刻雲紋，玉質潔白半透光。
盤長結，上疊磬結。

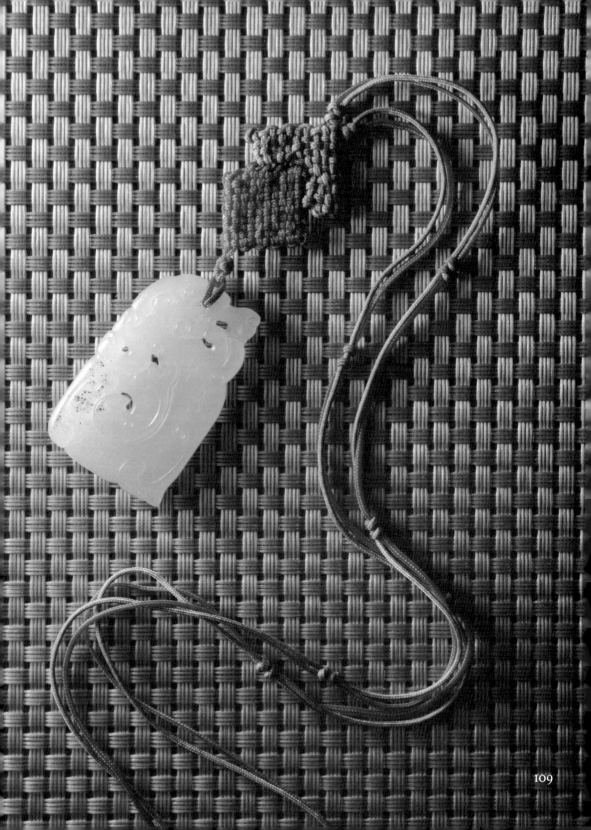

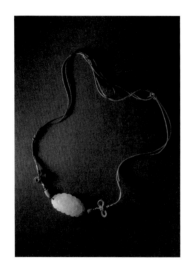

菊 花 珮 玉

清朝 　 長 4.5cm · 寬 2.5cm, 厚 0.2cm

白玉片狀，一面雕工。
三層減地工法，長圓形珮，花瓣略凹，
形成三個層次，邊緣花瓣狀，兩端有孔，可縫在帽上。
兩孔配綠松和珊瑚。綬帶結。

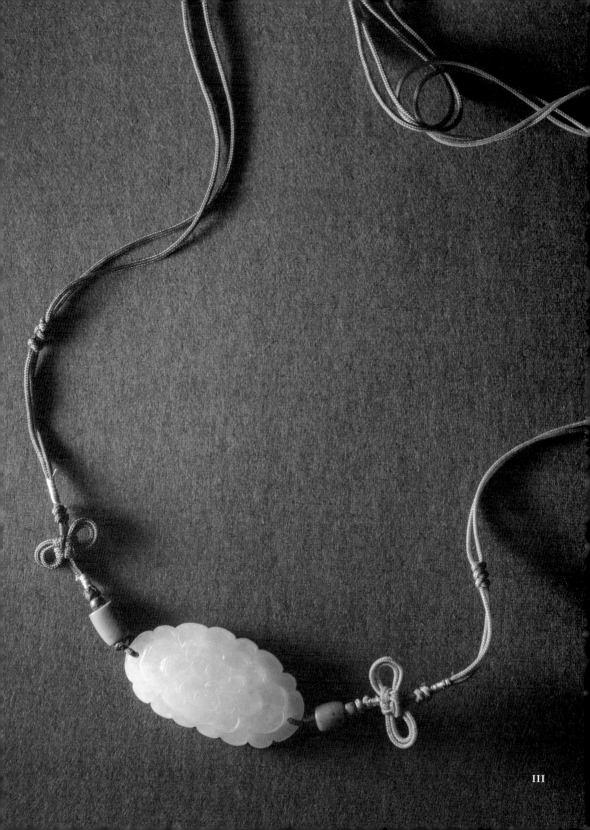

灰白玉帽飾

清朝　　圓周 13cm・寬 3.8cm・厚 0.2cm

白玉琢成圓形，一面雕工。
正面微凸，陰線刻一三爪蟠龍。
龍身蟠曲在火焰雲紋上，有如「飛龍在天」。
背有二斜孔，應是縫在帽簷中心，叫「帽花」。
結打成方形，玉片縫上，下垂珊瑚流蘇。
帽飾變成頸鍊。

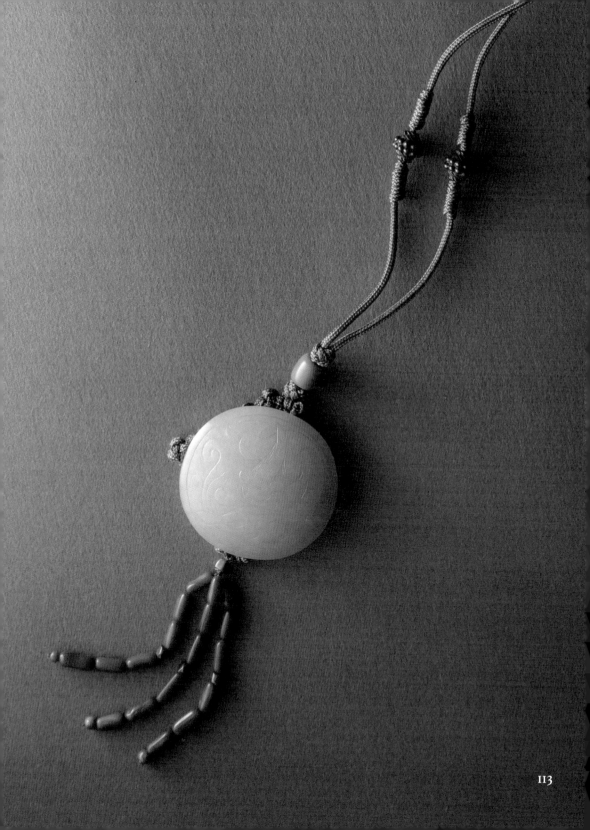

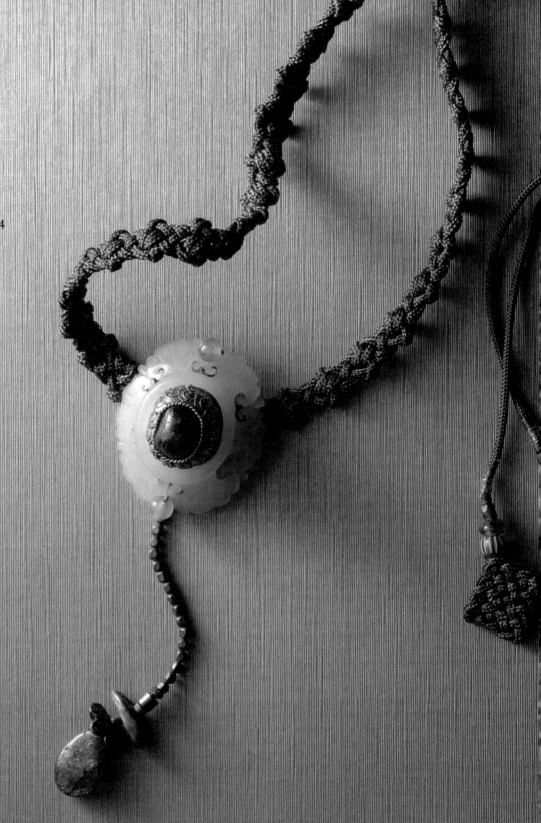

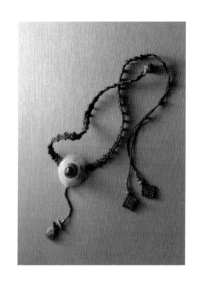

白玉珠寶

清朝　　寬 2.5cm · 厚 0.1cm

白玉橢圓形，四周如花邊，靠近中圈有透雕五朵雲紋。中間一圈浮雕，內用金鑲紅碧璽。此件應為女性所有。我用藤椅結變成頸圈的尺寸，背面用平結支柱，縫上二粒綠碧璽，有一端掛銅珠和紅碧璽。

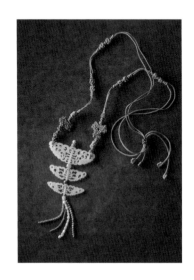

壽字組珮

清朝

大：5cm x 1.8cm x 0.2cm

中：4.1cm x 1.1cm x 0.2cm

小：4cm x 1cm x 0.2cm

白玉透雕「壽」字，大小三片。每片半月形，中央刻「壽」字，字兩邊有菊花。
雙面雕工，玉質潔白，刻工精緻。用綠松、珊瑚珠間隔三片，小片下端用珍
珠、綠松、珊瑚、青金石做流蘇。綠色、橘色編成 Y 形結，組成項鍊。此三
件於 90 年在高雄「喬倫」店裡購得。

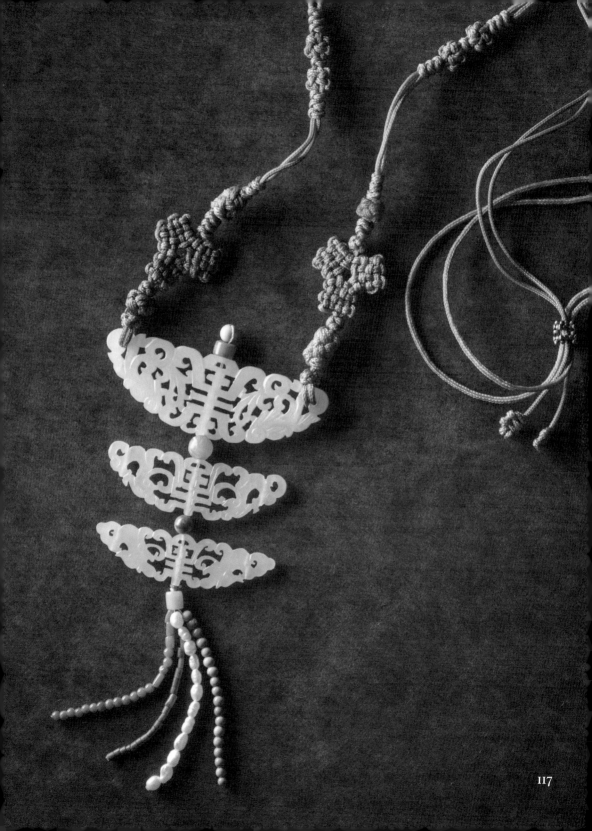

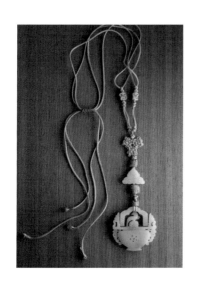

鳥鳴啾啾

清朝　　長 5cm・寬 5cm・厚 0.8cm

高雄市有一條青年路，大半是傢具店和燈飾店。2011 年春，好友達珠陪我找床頭櫃燈，便前往這條街。逛了一陣，忽然看見一間店，裡面有中式老傢俱，進去即看到一玻璃櫃，擺了幾件玉器，不見精品。店主說：「要看玉，裡面還有。」走入內間，他搬出一匣玉，我即看中這件鳥架，達珠看中方珮。此件為灰白玉脂狀，雕刻成花籃狀的鳥架。鳥停在架上，可活動。整件是兩面雕工，籃身中部有六小孔，兩側刻龍，鳥為長尾鳳，回首站在架上，架兩側為葉片狀，工藝精緻。配 Y 形結、綠松、珊瑚珠和卷雲紋白玉。觸鬚及翅膀有梅花。翅翼刻陰紋，微凹，入土褐沁。Y 形結。

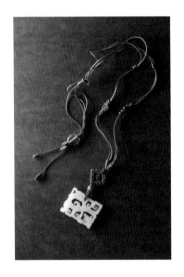

雙 龍 珮

清朝　　長 3cm · 寬 2cm · 厚 0.6cm

白玉長方形珮。1984 年在香港購得，雙面雕工，二龍對角，上龍較大，身軀彎成 L 形，口中吐水，尾部成另一龍首。二龍之間有似雲雷紋，邊有突出棱角。初買時，有霧狀，回家失手掉入熱水中，頓時玉質出現白斑。多年後，白斑似不見。結為十字回菱。

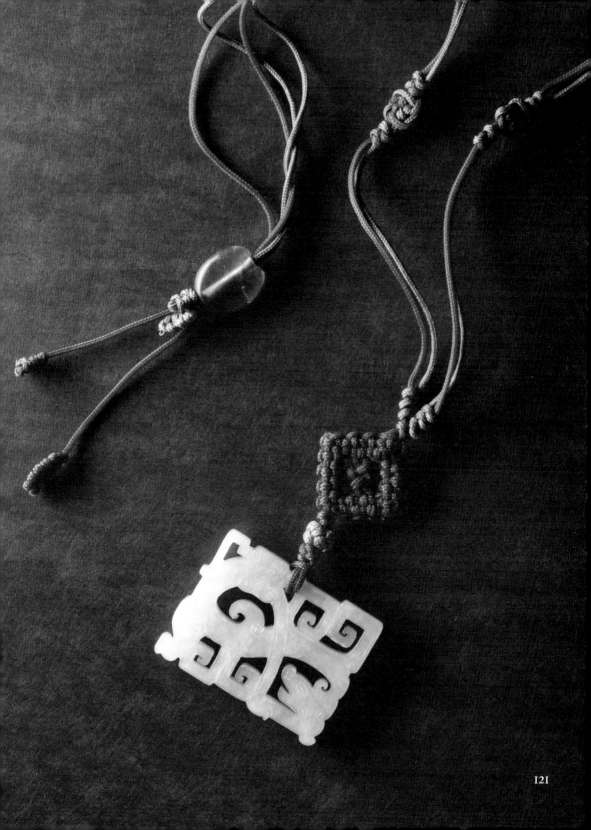

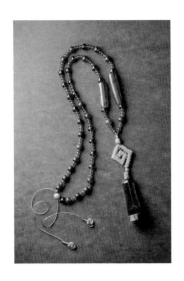

琥 珀 串

清朝　　長 4cm・寬 1.8cm・厚 1.5cm

煙嘴原本裝在一小皮匣中，可見主人很重視此物。
嘴下端用金片包住。用琥珀管及珠串成，中飾雲雷紋結。

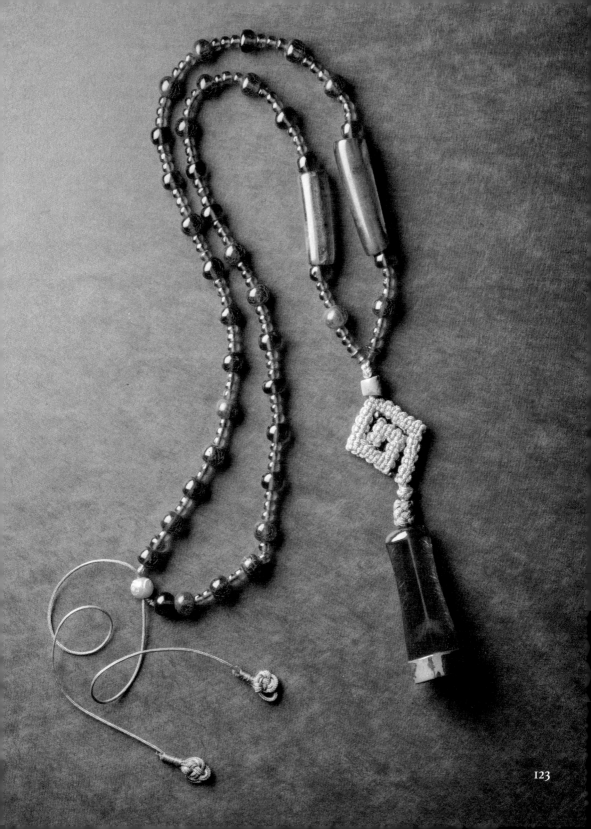

琉 璃

清朝　　長 4cm · 寬 3cm · 厚 0.4cm

形狀呈橢圓形,中為通心孔,清代朝珠中的雲背,綠色有深淺,色如翡翠。
雲背與結之間加瑪瑙線珠。結是雙雲雷紋。

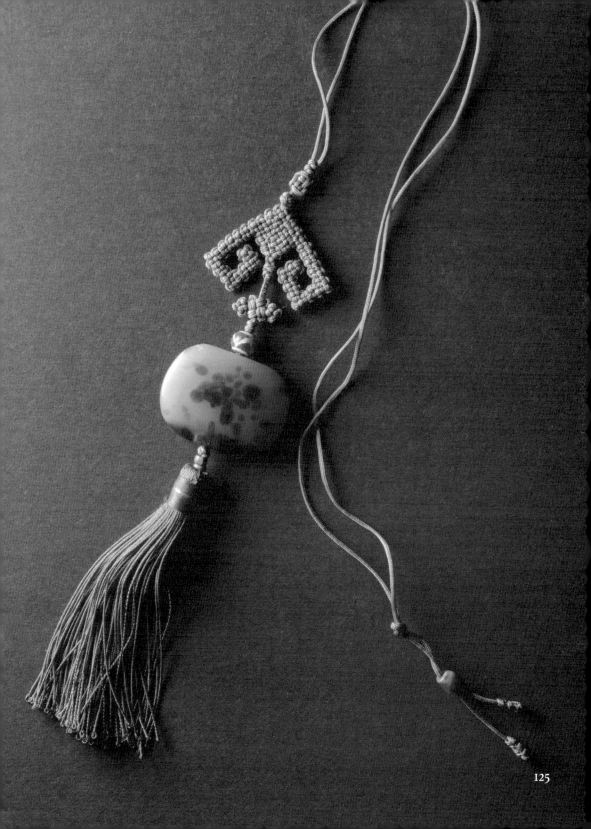

喜 報 鳳 來

清朝　　長 5.5cm · 寬 3cm · 厚 0.4cm

白玉透雕，主題為長尾喜鵲啄櫻桃，鳥翅陰刻羽毛，無邊框。
整件兩面雕工，活潑生動。結用雙盤長、雙回菱重疊。

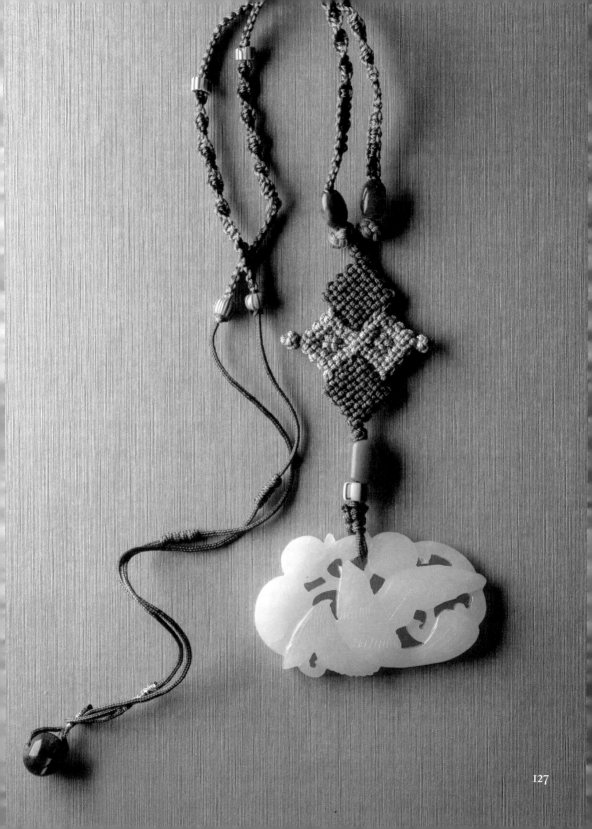

扭 繩 環

清朝　　外徑 13cm · 內徑 6cm

白玉溫潤，整件仿戰國繩紋環，刻工平整。平結折成鎖鏈結。

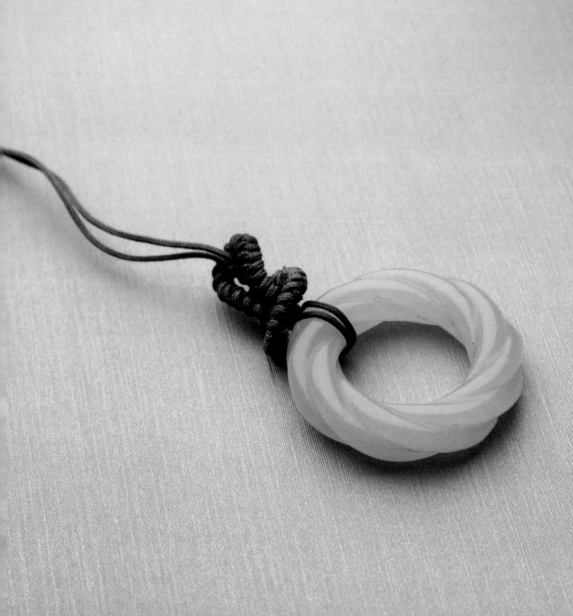

白玉耳飾

清朝　　長 5.5cm · 寬 3.5cm · 厚 0.3cm

白玉耳飾，本為一對。是 2010 年在泉州和陳碧玲女士逛路邊攤，看見這一對，
碧玲買下送我。主題是「吉慶有餘」。整體三角形，雙魚對稱在兩邊，下端
是磬，中間有四小雲紋。下掛四條銀珠，各垂小件琺瑯。結為「方勝」。

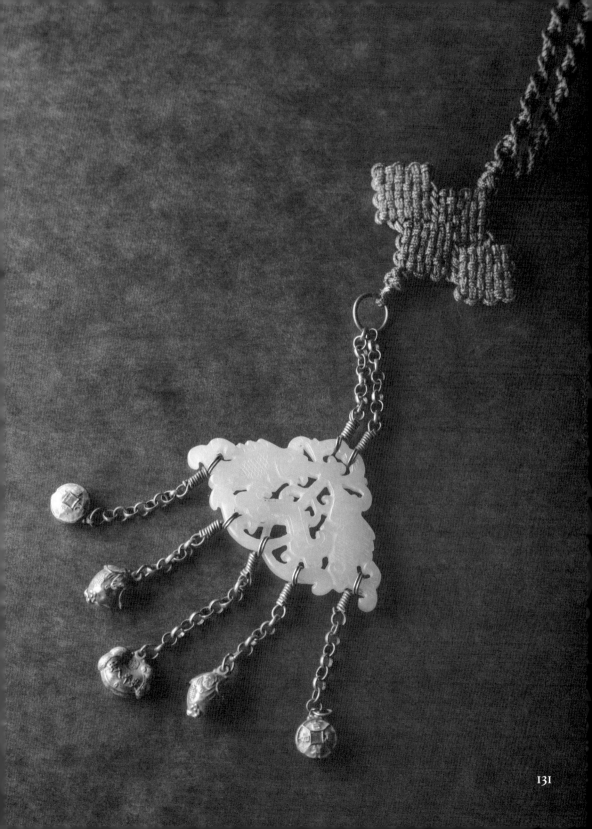

蝶 戀 梅

清朝　　長 6cm・寬 3.5cm・厚 0.3cm

白玉透雕，一面雕工。
蝶身兩翅張開，刻卷雲紋。
觸鬚及翅膀有梅花。
翅翼刻陰紋，微凹，入土褐沁。
十字回菱結。

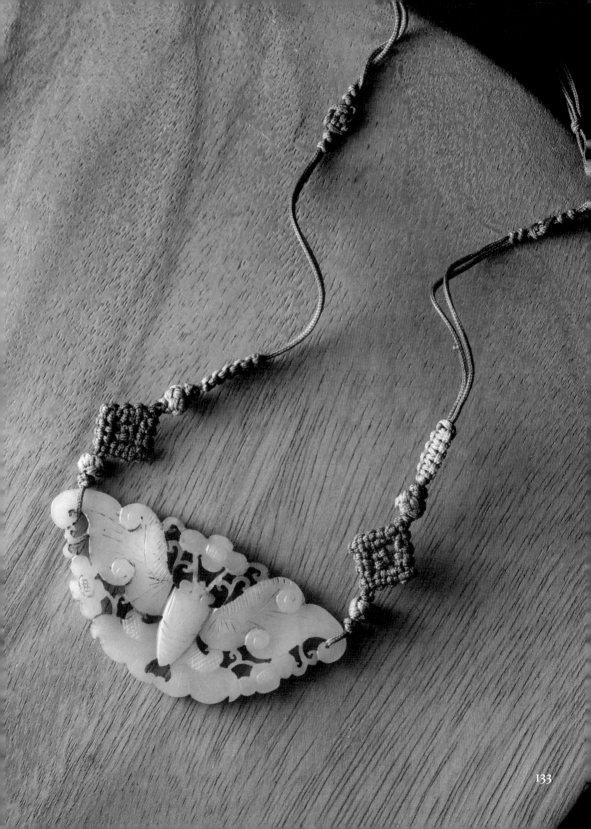

CHINESE JADE
WITH KNOTS

結玉新意

- 多寶串 -

136

水晶多寶串

多朝代

主件為水晶鳳鳥。水晶物品各朝皆有出土。鳳鳥刻工精緻。另有三小豬、二狗、六顆水晶貝、六顆小型動物，其餘為各種礦石。鳳鳥身軀刻工，神態如商朝產品。用平結貫穿各物。

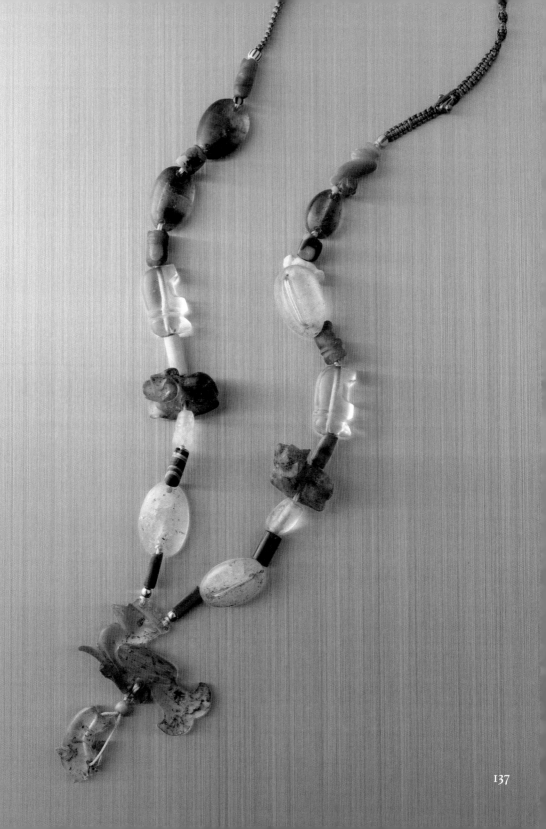

多寶串

西周

1. 玉　　貝 1.5cm x 2.5cm

2. 青玉鳥 3cm x 3cm

3. 回首龍 3cm x 2cm

4. 鳥　　2.8cm x 1cm

在古代，貝類代表貨幣，青玉鳥和回首龍皆用青玉雕成，內含黑點，
為西周形制，片狀如剪影。鳥身微鼓，尾上翹。最上面是一飛鳥，
雙翅張開，頭向前，玉質為地方玉。結用雙鍊上加二粒玉管。

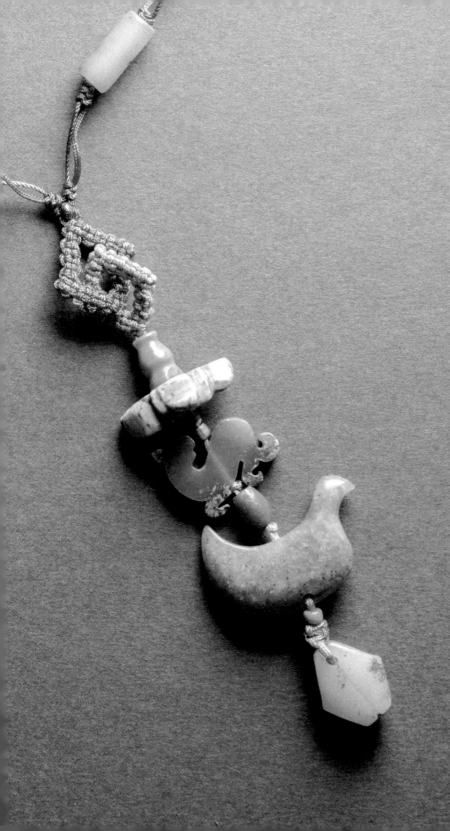

多　寶　串

戰國時期

琉璃珠為戰國產品，又名蜻蜓珠，珠面貼不同色彩的圓形圈，似蜻蜓眼，故
名，共三顆。另五顆長管為藍色琉璃，是古代耳璫；另一顆是耳璫鎏金。二
顆長形瑪瑙管，二個銀珠，搭配成頸鍊。

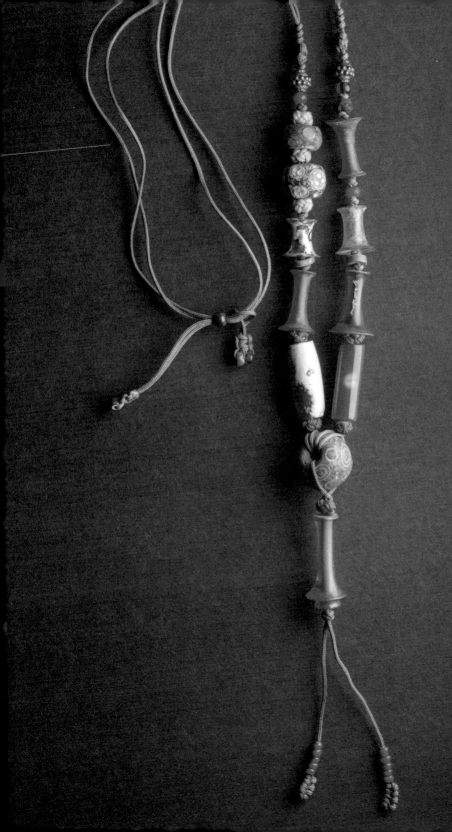

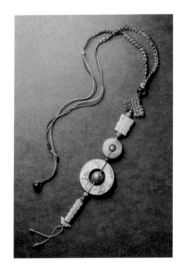

多寶串

多朝代

此多寶串係不同時代串在一起。上有繫璧二件【戰國】，一件鎏，一件玉勒
【春秋】，用二色磬結。

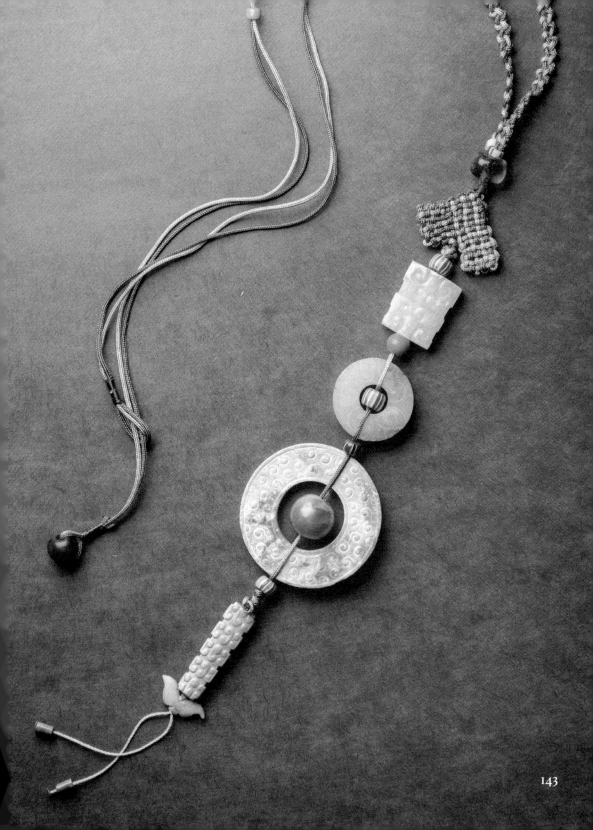

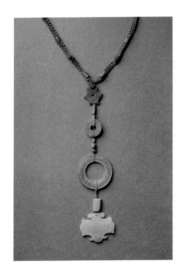

多寶串

多朝代

此串共有三件：白玉獸面【漢】，一旋環紋【戰國】，加繫璧【漢】。結為星芒狀。中隔綠松石。

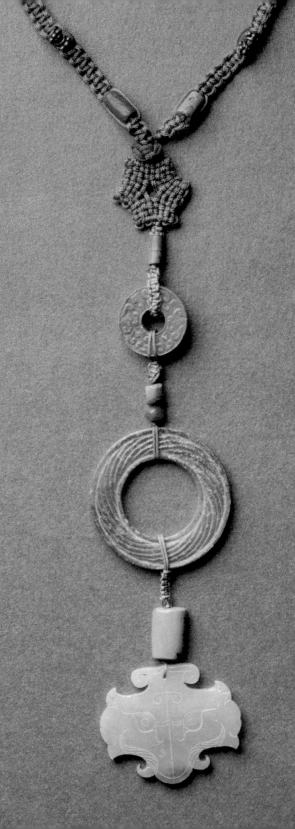

附錄
- 無結飾收藏品 -

篆書　　　　　　甲骨文　　　　　　古文

篆書　　　　　　金文　　　　　　甲骨文

結 玉 珮

『禮』，用三片玉連成一串或二串，放在一容器中祭祀神靈，『以玉事神』。玉可代表君子，代表美德，如『君子佩玉，無故，玉不去身。』古籍中說，平安用璧，興事用圭，也記載：『遂臣待命於境，賜環則返，賜玦則絕。』已係摘錄一些和玉有關的詩詞共賞。

『結』一是古老的傳統手藝，已有上千年歷史。說文解字，把『結』解釋為「締也」，把兩件東西連在一起之意。生活中，有時用如「鈕扣」，也可做美觀的裝飾品。更可表示感情。

唐朝詩人孟郊《結愛》：
心心復心心，結愛務在深。一度欲離別，千回結衣襟。
結妾獨守志，結君早歸意。始知結衣裳，不如結心腸。
坐結行亦結，結盡百年月。

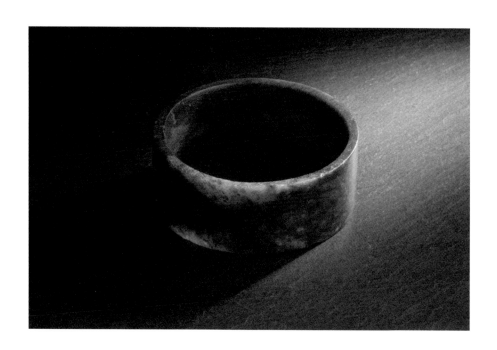

紅沁玉鐲

文化期　　圓徑 20.5cm・孔徑 17.5cm・高 2.2cm・厚 0.2cm

玉質特殊，原色為灰白色，入土及接觸皮膚後，轉成斑斕紅色，對光紅色深淺
不一。孔為對穿，形成微凸。

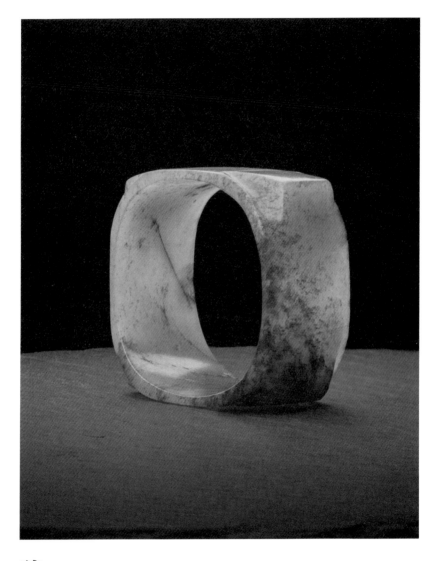

琮

西周　　邊長各 4.8cm・高 3.5cm・邊角厚 1cm

「琮」原為禮器，外方內圓，四方柱形，中作圓筒狀。祭地神之器。
此件質地溫潤，素面，沁色斑斕，透光度高。

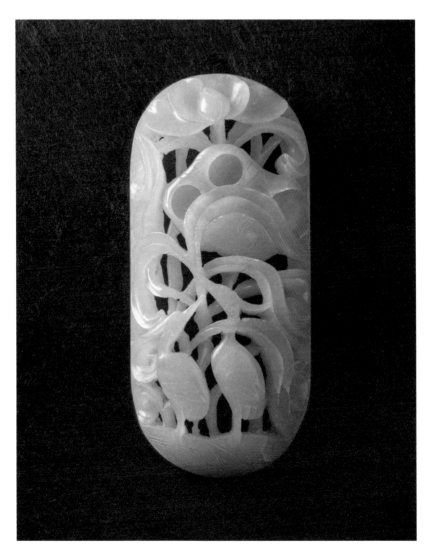

雙鴛賞荷

遼金　　寬 4.8cm · 高 10.5cm · 厚 1cm

灰白玉三層透雕，二隻鴛鴦立于水中，昂首。雙鴛頭頂內卷荷葉，一朵
荷花盛開在最上端。鴛鴦雙翼陰線刻紋。工繁而不亂。此件應為崁件。

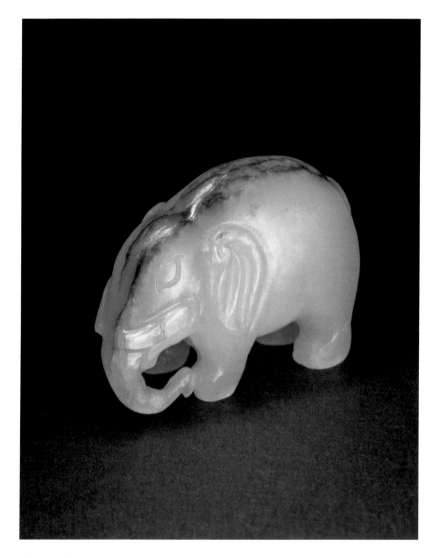

白 玉 象

清代　　寬 3cm · 高 2.6cm · 厚 1.5cm

和闐白玉，圓雕，象牙朝前突出，長鼻向下內卷，雙耳貼身，尾向右側，
眼神溫和，背脊一條褐沁，從頭至尾，形成巧雕。民間常以「太平有象」
象徵世道。

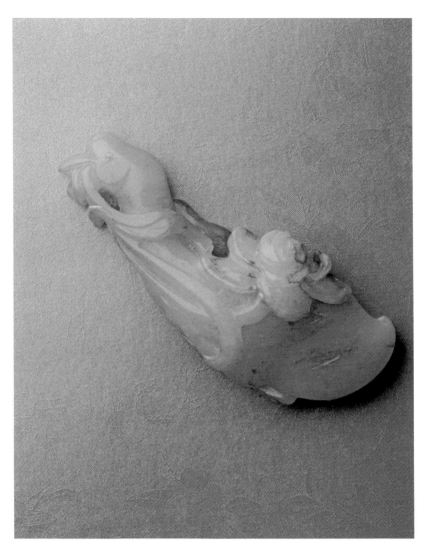

白玉鵝

明代　　長 8cm・高 3cm・厚 1.6cm

白玉。年久變微黃，透光。鵝首伸頸向前，啣荷梗，背馱一荷葉一荷花，
兩翅貼身，向前奔跑狀，動感生動。

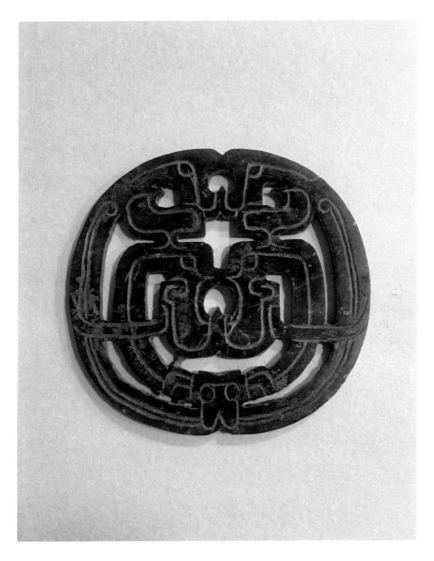

獸 面 珮

春秋　　圓徑 15cm・高 4.5cm・厚 0.3cm

青玉，透雕，半透光。陰線刻四龍，成一獸面紋。
單面紋飾，玉面有珠砂心。

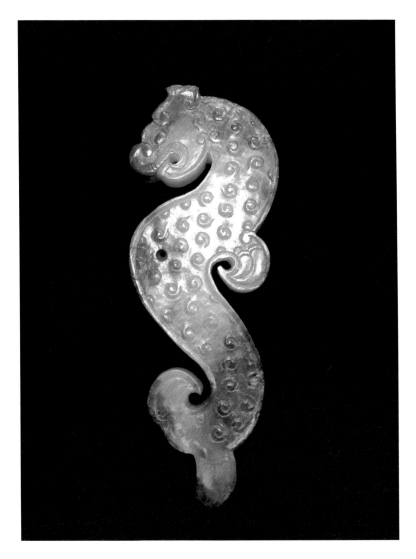

龍鳳珮

戰國　　圓徑 15cm・高 4.5cm・厚 0.3cm

白玉紅沁，整件 S 形。頭為龍首，尾為鳥頭。龍身軀與鳥合體。全珮
滿刻穀紋，龍嘴和鼻成 S 形並刻旋紋。鳥首羽冠，珮中心穿孔，邊有
突起稜線。是玉珩。

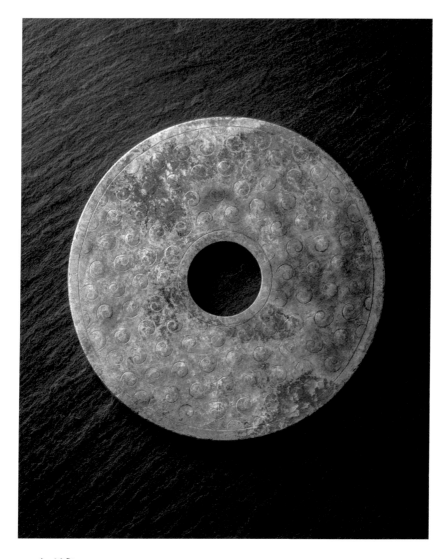

玉 璧

戰國　　圓周 39cm．孔徑 7cm．寬 12cm．厚 0.2cm

灰白玉，生坑。「璧」是一種禮器，亦可配戴或饋贈。所謂「君子佩玉，
無故，玉不去身」。此件滿佈殼紋。表示豐收或子孫繁衍。

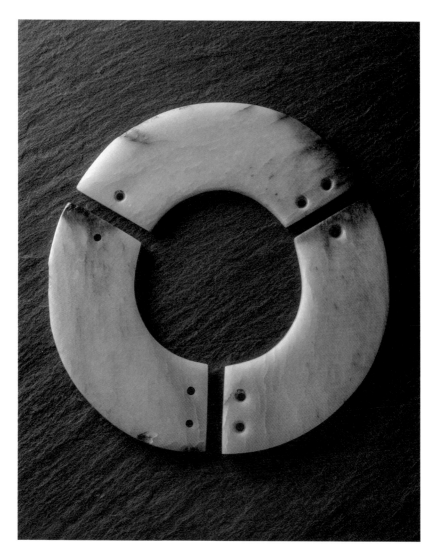

三 連 環

齊家文化　　每片外徑 12.8cm・高 3.2cm・厚 0.5cm

此件為西北崑崙山玉種，色白，有褐色心，每片有三孔。三片合成一環。
為齊家典型形制。

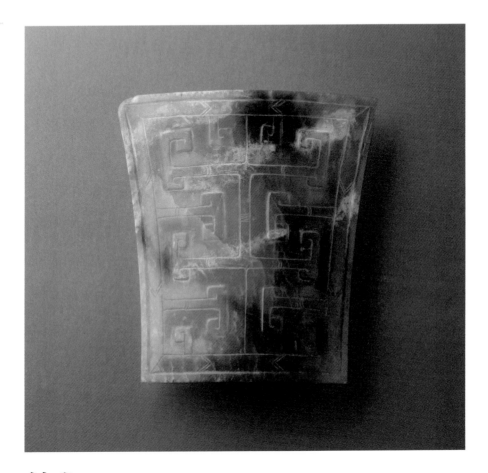

劍珌

漢

白玉生坑，上窄下寬，中部束腰，整體菱形，二面工，方折雲雷紋，褐色心。
劍鞘末端的裝飾玉件。

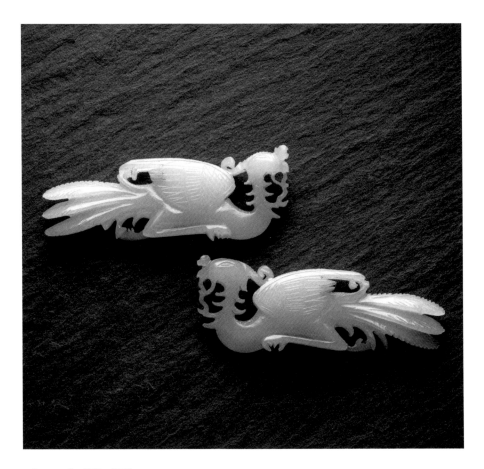

白玉雙鳳

元　　各長 6cm・高 2.2cm・厚 0.8cm

白玉略帶微黃，稍有沁。鳳首昂首，長尾，頭頂羽冠卷雲狀，口啣一環雙翼貼身，陰線刻羽紋。玉質溫潤，造型典雅。

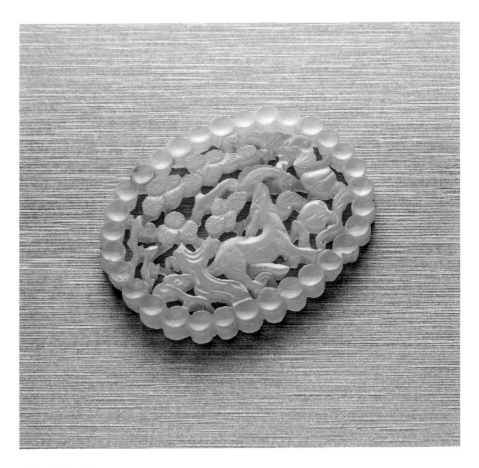

鹿 賞 梅

元代　　長 5.2cm · 高 4.2cm · 厚 0.5cm

白玉。刻橢圓形。三層透雕。連珠紋圍住整件主題。

下端有一鹿，昂首在花樹下。典雅精緻。連珠紋係元代特色。

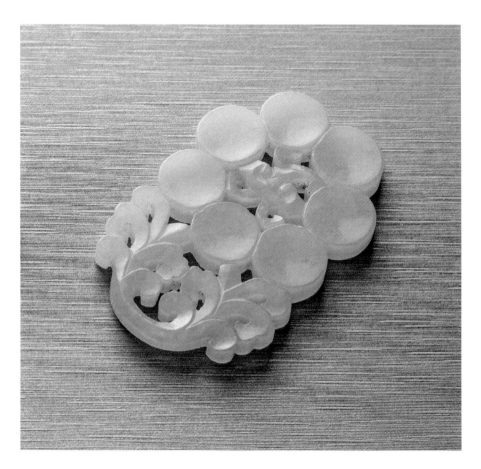

花形白玉

元代　　高 6.6cm·寬 4cm·厚 0.4cm

白玉，上端蔓草紋，提一串連珠紋。連珠紋中刻吉祥雲紋。

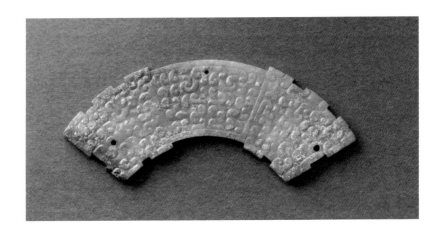

玉珩

戰國

寬 11.5cm‧高 3cm

黃玉。兩面刻紋，每面三組雲紋。每片邊緣有出廓。整件沁。
中間及兩端有孔，穿線垂掛。

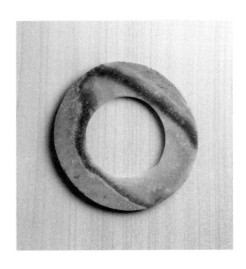

環

齊家文化

圓徑 23cm‧孔徑 13.8‧高 2.2cm

崑崙山玉種。環上色彩係天然而成。

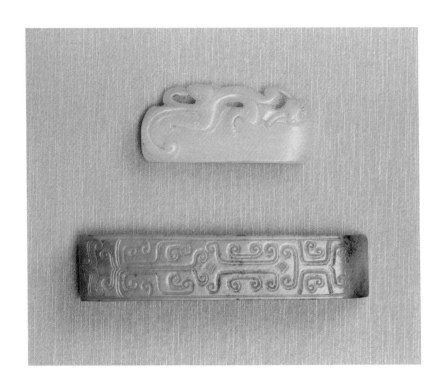

劍 璏

漢朝

長 6.8cm・高 3cm

白色。黃色沁痕。上刻一出角蟠龍。玉質潔白如脂,劍飾器。

玉 璏

戰國

長 11.5cm・高 25cm・厚 1.6cm

青白玉。雙陰線刻紋,兩端各一獸面紋。劍飾器。有褐色沁痕。
玉質精美。

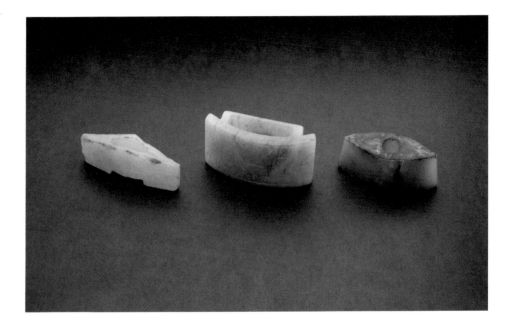

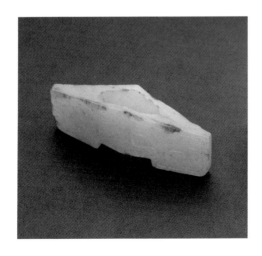

劍璏

漢代

長 5cm · 高 1.5cm

白玉上刻獸面紋。有沁色。
劍鞘飾品。

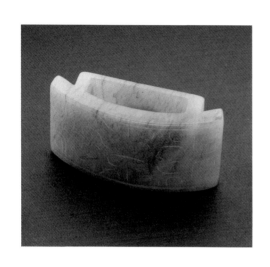

劍 璏

漢代

長 5.2cm · 高 2.6cm · 厚 1.5cm

灰白玉，一面呈弧形，另一面平面，
中空，陰刻獸面紋，面呈弧形。

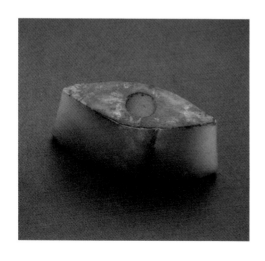

劍 珌

西周

長 4.5cm · 高 2cm

青玉。素面，硃砂沁，狀如橄欖，
嵌在劍鞘底部。

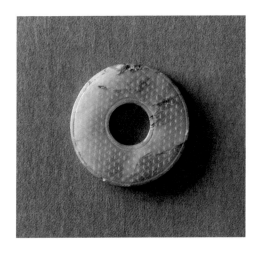

繫 璧

漢周

圓徑 12.5cm · 孔徑 4cm

白玉滿沁。兩面工，刻蒲紋。
邊有稜線。

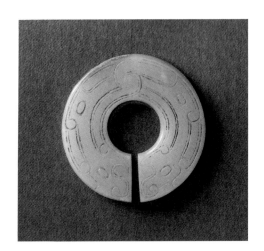

玉 玦

西周

圓周 16cm · 孔周 5.8cm

黃玉質地，雙陰線刻四龍。褐色沁。
刻工精細。

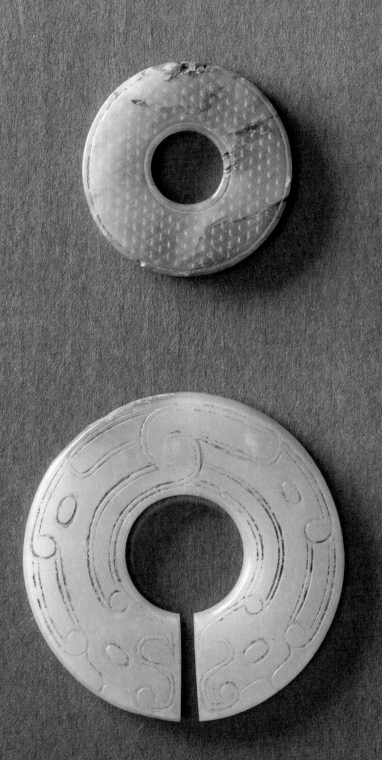

九歌文庫 812

玉石尚
范我存收藏與設計

作　　者｜ 范我存
創 辦 人｜ 蔡文甫
發 行 人｜ 蔡澤玉
出版發行｜ 九歌出版社有限公司
　　　　　臺北市八德路 3 段 12 巷 57 弄 40 號
　　　　　電話／ 25776564・25707716
　　　　　郵政劃撥／ 0112295-1
　　　　　九歌文學網 www.chiuko.com.tw

美術設計｜ 劉美麟
攝　　影｜ 王誠賦
印　　刷｜ 奕名印刷有限公司
法律顧問｜ 龍躍天律師・蕭雄淋律師・董安丹律師
初　　版｜ 2017 年 12 月
初版二印｜ 2018 年 6 月
定　　價｜ 500 元

書　　號｜ 0401012
I S B N ｜ 978-986-450-161-8

缺頁、破損或裝訂錯誤，請寄回本公司更換

國家圖書館出版品預行編目 (CIP) 資料

玉石尚：范我存收藏與設計 / 范我存文.圖. -- 初版. --
臺北市：九歌，2017.12
　面；　公分. -- (九歌文庫；812)
ISBN 978-986-450-161-8(平裝)

1. 編結 2. 玉器 3. 工藝設計

966.5　　　　　　　　　　　　106020640